轻与重
FESTINA LENTE

姜丹丹 何乏笔 主编

重返风景

当代艺术的地景再现

（第2版）

［法］卡特琳·古特 著　黄金菊 译

Catherine Grout
Représentations et expériences du paysage

华东师范大学出版社

华东师范大学出版社六点分社 策划

主 编 的 话

1

时下距京师同文馆设立推动西学东渐之兴起已有一百五十载。百余年来,尤其是近三十年,西学移译林林总总,汗牛充栋,累积了一代又一代中国学人从西方寻找出路的理想,以至当下中国人提出问题、关注问题、思考问题的进路和理路深受各种各样的西学所规定,而由此引发的新问题也往往被归咎于西方的影响。处在21世纪中西文化交流的新情境里,如何在译介西学时作出新的选择,又如何以新的思想姿态回应,成为我们

必须重新思考的一个严峻问题。

2

自晚清以来，中国一代又一代知识分子一直面临着现代性的冲击所带来的种种尖锐的提问：传统是否构成现代化进程的障碍？在中西古今的碰撞与磨合中，重构中华文化的身份与主体性如何得以实现？"五四"新文化运动带来的"中西、古今"的对立倾向能否彻底扭转？在历经沧桑之后，当下的中国经济崛起，如何重新激发中华文化生生不息的活力？在对现代性的批判与反思中，当代西方文明形态的理想模式一再经历祛魅，西方对中国的意义已然发生结构性的改变。但问题是：以何种态度应答这一改变？

中华文化的复兴，召唤对新时代所提出的精神挑战的深刻自觉，与此同时，也需要在更广阔、更细致的层面上展开文化的互动，在更深入、更充盈的跨文化思考中重建经典，既包括对古典的历史文化资源的梳理与考察，也包含对已成为古典的"现代经典"的体认与奠定。

面对种种历史危机与社会转型,欧洲学人选择一次又一次地重新解读欧洲的经典,既谦卑地尊重历史文化的真理内涵,又有抱负地重新连结文明的精神巨链,从当代问题出发,进行批判性重建。这种重新出发和叩问的勇气,值得借鉴。

3

一只螃蟹,一只蝴蝶,铸型了古罗马皇帝奥古斯都的一枚金币图案,象征一个明君应具备的双重品质,演绎了奥古斯都的座右铭:"FESTINA LENTE"(慢慢地,快进)。我们化用为"轻与重"文丛的图标,旨在传递这种悠远的隐喻:轻与重,或曰:快与慢。

轻,则快,隐喻思想灵动自由;重,则慢,象征诗意栖息大地。蝴蝶之轻灵,宛如对思想芬芳的追逐,朝圣"空气的神灵";螃蟹之沉稳,恰似对文化土壤的立足,依托"土地的重量"。

在文艺复兴时期的人文主义那里,这种悖论演绎出一种智慧:审慎的精神与平衡的探求。思想的表达和传

播，快者，易乱；慢者，易坠。故既要审慎，又求平衡。在此，可这样领会：该快时当快，坚守一种持续不断的开拓与创造；该慢时宜慢，保有一份不可或缺的耐心沉潜与深耕。用不逃避重负的态度面向传统耕耘与劳作，期待思想的轻盈转化与超越。

4

"轻与重"文丛，特别注重选择在欧洲（德法尤甚）与主流思想形态相平行的一种称作 essai（随笔）的文本。Essai 的词源有"平衡"（exagium）的涵义，也与考量、检验（examen）的精细联结在一起，且隐含"尝试"的意味。

这种文本孕育出的思想表达形态，承袭了从蒙田、帕斯卡尔到卢梭、尼采的传统，在 20 世纪，经过从本雅明到阿多诺，从柏格森到萨特、罗兰·巴特、福柯等诸位思想大师的传承，发展为一种富有活力的知性实践，形成一种求索和传达真理的风格。Essai，远不只是一种书写的风格，也成为一种思考与存在的方式。既体现思

索个体的主体性与节奏,又承载历史文化的积淀与转化,融思辨与感触、考证与诠释为一炉。

选择这样的文本,意在不渲染一种思潮、不言说一套学说或理论,而是传达西方学人如何在错综复杂的问题场域提问和解析,进而透彻理解西方学人对自身历史文化的自觉,对自身文明既自信又质疑、既肯定又批判的根本所在,而这恰恰是汉语学界还需要深思的。

提供这样的思想文化资源,旨在分享西方学者深入认知与解读欧洲经典的各种方式与问题意识,引领中国读者进一步思索传统与现代、古典文化与当代处境的复杂关系,进而为汉语学界重返中国经典研究、回应西方的经典重建做好更坚实的准备,为文化之间的平等对话创造可能性的条件。

是为序。

姜丹丹(Dandan Jiang)

何乏笔(Fabian Heubel)

2012年7月

目 录

前言 /1

第一章 风景 /5
一、山,远处的消费场域 /7
二、天堂和民主 /26
三、乡村,风景作为国家象征的表现 /38

第二章 画框内的风景 /63
一、关于足迹和几何构图 /64
二、体现所见(主体/客体) /85
三、边界 /89

第三章 风景中身体的感受 /97

一、历史 /98

二、参与地景建构和置身其中 /113

三、利用结构来超越框架 /127

四、身体的视觉 /138

第四章 体验 /163

结论:思考风景整体 /185

前　言

"风景"*的概念既丰富又多元,本身所代表的含义也不断在改变当中。在西方,相对于艺术史和思想史而言,"风景/地景"一词直到十五世纪才有相关的字眼出现。最早是出现在荷兰,荷兰语中的"Landschap"意谓"一块土地",正是以土地(Land)为字根形成,之后在欧洲其他语系,如英语、德语、丹麦语、瑞典语也才相继出现。而法文、意大利文和西班牙文也是从代表地方、地区的字根(pays)来形成风景一词。毋庸置疑地,在十五世纪前半期出现在西方作品里的风景,和我们现在所认知、所看到和所了解到的,有着明显不同的含义。当我

* 译注:paysage 一词中译为"风景"、"地景",中文指涉略有差异,而就作品来说,前者习惯用于指平面创作,后者指立体作品,本译文因此依文脉交混使用这两个词语。

们观赏一份十四世纪宗教手抄本的插画、十三世纪意大利的壁画,或是罗马时代的镶嵌艺术,我们从中也能发现一些地景图像,这是否代表风景图像其实早在文字之前便已经存在?或者是说出现在文字之前的风景,其实并不符合"时代的意义"?这两者或多或少都对。然而十五世纪以后欧洲对风景的发现却也见证了东、西两方的不同,因为中国早从汉代(公元前206年—公元220年)开始就存在了对风景感受的敏锐度,而欧洲在"风景"一词产生之前,作品所描绘的地区充其量只是代表着有活动产生的地方。这些活动无论是真实或是想像的,常是出自于宗教故事、神话或是民间传说。艺术家以图文并茂的方式来呈现他们所看到的(一方面是他们周遭的世界,一方面是沿袭一些已经存在的表现手法),这常常是透过阅读之后,文字所带给他们的想像世界,而这或多或少都带有固定的表现体系。这些风景画作对于一个地方或一个故事影像呈现的关注更甚于对自然的描绘。

我们将可看到,风景的表现手法和如何看、如何思考这个世界(而不单单只有自然)的方式有关。在二元化的思考模式下,城市和乡村的区别是对立又彼此混淆的。现今建构大部分法国人思想的——自然/文化二元说,甚至可以导致一部分的人指出"风景非关都市"的说法。然而风景是和土地甚至整个地球紧密结合的,土地是人类和所有文化最原始的元素,我

们生活在其上,它也是我们得以存活的重要条件。

因此,透过每个风景/地景概念的了解方法,可以得知其中的文化属性,特别是作者的感官状态,他的智识,他的欲望,他的恐惧。风景也表达了我们和世界、和他人,甚至是和我们自己的关系。此外就现今的现象而言,风景见证了危险、混乱,甚于和谐的关系。这也是为什么在这里,我们要从实际事件出发,透过整体的询问来进行探讨。对当代作品经验的探讨,是本书的脉络和主题。在错综复杂的表现和转型方式中,历史的回顾可以再确认现今的问题,也使得古今作品相连。这相连的方法,与其说是一种历史的延续性,更有利于对不同时代、不同地方的作品,彼此经验的交流和回应。

本书的结构以四个章节构成。第一章是从风景的表现手法、风景的创造,以及当代艺术家本身备受争议的立场来着手进行主题式分析。三大主题分别是山、天堂和乡村。这个主题式的探索方法,同时夹杂着历史和社会学的分析,目的是为了呈现与作品有关的背景,以及某些风景图像最原始的含义。例如对土地的征服、占领的欲望、帝国主义等等的图像。而风景等同于国家的概念,将牵涉到观光、消费等社会问题,从这里又将涉及从地方(有时也处于战争中)到风景其含义的不定和摇摆。在第二章中,我们讨论风景的取景、装框、限制和结构。风景中道路或线条的规划,往往提供了导引的作用,因为

从这些线条可以着手了解其与透视法的关连。许多的概念,例如垂直正交的方格、身体在行动中的经验,以及带有距离的客观目光也将在进入第三章之前触及。以便第三章可直接透过主题、感受和与世界的各项关连来进行探讨,从中介入个人历史、集体历史和悲剧历史,以及它们对风景的影响。第四章的重点则以地景的呈现和身体倾听经验为主。总之,风景的表现从理解开始,理解风景的存在模式及它的景观规划方法同样重要。因为风景作品不单单仅是一个作品的呈现,也是具体规划整理下的结果(无论是在乡村或者城市),更是我们情感的依存所在。

第一章 风 景

在这一章中,我将要透过历史上的一些重要时刻来介绍当代对风景意涵的诠释。当然我们无法将风景概括在一个定义或单 的诠释下,相反地,我们应该在知悉语义学上的变化后,逐步思考风景最纯粹的内涵。风景的含义因主题的不同而有所变化(例如山、天堂、乡村……),因人和其活动的不同而有所差异(例如农夫、修路工人、观光客或军人……),因时刻的不同而有不同(例如我们在开车、在走路、在树荫下、在吊丧、生病或恋爱……),根据年纪和性别的不同,以及——当然也根据时代的不同而有所差别(例如中古世纪、启蒙时代、集中营时期或切尔诺贝利事件之后)。甚且,如果风景不单意指一个地方、一个地点或一个国家,但是在语言或文字的使用上往往将之倾向于地理上的,甚或是地缘政治学上的概念,有时

也具身份认同的功能。无论作品是受托委制或是出自艺术家的自由心智,这些不同都可以在作品中看到。不同,赋予作品内容,也影响了我们的接收程度。

在这次的研究中,目的不是为了将风景的类型做一番彻底的审视,我会从意义的变化上着手,透过艺术家的一些诠释去了解我们和世界的关系及交流。我从这个问题开始,因为它关系到我们对世界的认知程度,而相对地也帮助我们了解一些诠释风景的方式。如果有各式各样的风景,是不是也意味着有各式各样的世界?因数目的不同,意义也有所改变,若是单一的,世界是一个整体,包含所有的人、事、物,我们只是其中的一部分,也就是说,人类既非万物的中心("人类中心论"),也非最原始的根源。但同时,每一个人都有他自己的个人世界,之后扩大为家庭,并延伸出工作圈、休闲圈等等。在每个世界的内在,会独自发展出属于他们自己的沟通系统和符号,但这类的结构不能与整体世界相混淆。因为个别小世界是彼此封闭的,有时甚至是一个支配着一个;个别小世界往往忽略整体世界的存在,因此也让我们处于与世界和他人的危机之中。因为我们是在整体世界之中,在我们个别的世界之外,和他人得以相遇。时常,所谓的世界指的就是人类的世界,是那些经过整理、建设,有着我们社会关系的世界,而并非是指包含所有存在的整体。伴随权力意志的驱使,对这类不

同的无知促进了世界的摧毁(人类世界覆盖了整个世界),同时也形成对整体世界的疏离。这种矛盾可以说是,在我们参加人类世界制造之前,我们早已是整体世界的一部分,因此所有的摧毁行为也会同时摧毁我们自己。对于作品,情况是类似的;某些作品会创造属于它们自己独特的世界,并邀请我们入驻,某些作品则处在世界的脉动中,为我们启动——就是我们稍后即将谈及的,风景的开展。

一、山,远处的消费场域

风景意涵的统一性

从 1980 年起,意大利艺术家尼德麦耳(Walter Niedermayr)以拍摄一系列阿尔卑斯山区多罗蜜特地区的摄影作品而著名。其中一幅名为《冰川显现Ⅱ》(*Vedretta Presena* Ⅱ)的双联摄影作品,表现了环绕青灰色岩石的一大片雪景,画面的颜色极淡,似乎是想要利用渲染过的淡色来消除所有的反差效果而达到一种统一的色调。乍看之下,并陈的双联作似乎构成了一个全景图,我的目光也开始从左到右浏览起来。但事实上很快地,有一些东西把我的视线打乱,我注意到左边的画面和右边的画面其实并非彼此连贯。两边画面所呈现的事件或人物是如此相像,仿佛有一部分是彼此交叉重叠,但更

近一点看，它们并不是交叉重叠，仍有一些些微的差异。虽然就边框而言，两幅作品彼此也是有几厘米的间距，但自此之后，我再也无法把两者想像成一个画面，即使同时也体察到它们的取景方式：其中一幅画面较从左下方取景，而画面中所摄取的人物是从这个视线到那个视线移动当中。尼德麦耳说，这是在他的作品里玩一种"轻微的位移，交错和视线的改变"。每个快门之间形成的中断会造成完全无法协调的状态，作品当中的这些中断也会影响风景整体性的形成。这些中断无法造就一个明确的形式（例如立体多面向的表现方法），反而是形成感觉的不连贯；它们无法破坏所拍摄的影像，而很幽默地把摄影者、我和所有其他观众的视点连结起来形成关系——也就是说，透过画面所要传达的主题，透过观者自己所见，在画框内寻找一统性的视觉运动，而这要比作品企图让我们相信是一幅全景图更令人觉得不安。

在现代西方的思想里，风景画中关于风景意涵的统一性是与画框紧密结合的，也就是说如何在画框内表现出地景的一体感。诚如西美尔（George Simmel）于1913年的《风景哲学》中所写：

> 逐步延展和净化对自然最初始印象的过程，开启了风景的艺术层面涵义，这种过程也将风景的一般涵义彰

显出来。艺术家所做的就是把它从混沌和无止境的世界取出，只要它一被取出、接收，在某一特定的范围内，就会被紧紧掌握，并使之形成一个统一体，拥有属于自己的特殊涵义，并切断与宇宙的连线，以便能够跟自己更紧密结合。因此这也是艺术家所做的，其实跟我们所做的一样，在最小的空间里，没有过多的原则，利用也不太确定边境的片段式方法，它既非只是牧场、房子、溪流或是一片云彩，只要我们有了"风景"的视野，风景就于焉形成。

这个统一体的概念如同构成风景的第一道手续，它可以让我们了解土地变成风景的视觉过程，以及风景和这个世界的关连性，同时也稳定住了这个"混沌和无止境的世界"（西美尔语）。不过这个也许仍然是最常被使用的诠释，否定了所谓风景就是实际模样再现的概念：也就是说，真实形塑作品。此外不同于荷兰，"风景"一词在法国由画家率先使用，之后才扩及到其他领域。西美尔这位德国思想家同时也是本雅明（Walter Benjamin）的朋友，他的定义在二十世纪初已经出现，当时也正是宇宙观和立体主义、应用科学理论风行的时候，但尼德麦耳作品里的风景却并没有这类连贯统一的结构，艺术家反而是在同一作品中，尝试利用双联或多联作的方式，放入更多不同的视野。其所造成的效果是：混乱了时间的统一性，

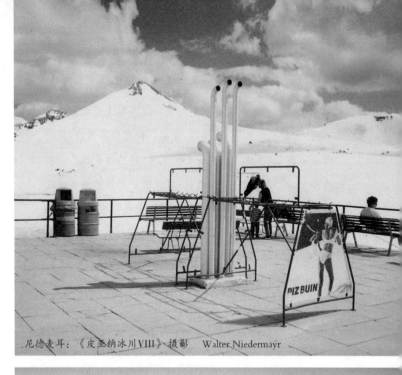

尼德麦耳:《皮亚纳冰川VIII》摄影 Walter Niedermayr

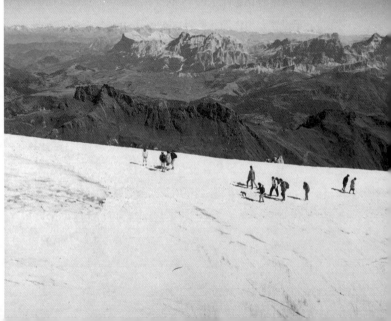

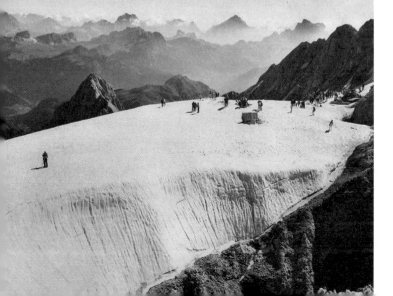

尼德麦耳：《马尔莫拉达山的罗卡峰IV》摄影 © Walter Niedermayr

特别是，他使向来受过严密计算和处理的视点稳定性陷入了危险境地（这个主题稍后我会和透视法一并处理）。此外，他的作品也让我感受到，在同一时间内或不同时间内的视线，可以有好几个地点源头，至少依人的不同而不同，也了解到没有哪一个地点是最主要的，因为一个风景可以同时从不同的地点被观赏。

"山的观点"

尼德麦耳希望"以个人观点的方式来表现山的世界"。这观点并不符合一般学术性的观点，艺术家反而希望，可以从已产生固定影像和参考模式的文化史或思想史的界面上跳脱开来；与其重拾那些歌颂山的不朽性的古典语汇，更从日常生活方面来着手。例如我们可以在作品里看到吊缆车道、餐厅、露台、水管、看板和穿着各种颜色衣服的团体。尼德麦耳也不是依照旅游书所介绍的景点来取景，而是透过每一次的登高或散步。他对空间和人的兴趣远胜于那些负有盛名的景观，他会拍摄露天的座台和所有可以在里面发现的东西、物品、不稳固的结构和游客。画面里的游客或正看着眼前的景观，或自己也正拿着相机在拍摄，大部分的他们，无论是走路或休息，都呈现一副若有所思的表情。表面上，这些被拍下的时刻完全无法显现被摄取人物和他们周遭世界的关连——他们只是

在他们自己的世界里。在这里,特别是我们是处在一个被观光地点,也就是说一个消费场域——这难道是现代对山理解的一个特性?实际上,长期以来山都被认为是恐怖、危险的象征;它变成一个散步的地点,甚至是一项休闲的工具,这应该可以追溯到启蒙时代,有旅游杂记出现开始,是观光业和冬季运动快速发展的结果。在法国,一直要到十八世纪前半期,山脉才普遍被视作地景,而瑞士则最先对山脉有一种诗意、哲学的和科学性的态度。十六世纪末出版的一些地图和旅游书介绍了从北欧到意大利之间的各个登山口、山路、山谷以及投宿点,不过这也是人类首次进行攀登行动二百年后的事了。而这些登山者不但描述了某些地点,更歌颂了他们对新鲜空气、清澈的溪水、芬芳的野花、仰躺在干草上的温柔和对牧场里闪动耀眼的绿茵之感受。

早期山的表现手法

展现山脉壮丽景观的表现手法无疑是开始于十五世纪的二〇或三〇年代左右。在一幅名为《捕鱼神迹》(*La pêche miraculeuse*)的作品里,我们可以很清楚看到画面远方勃朗峰的形影,而这或许也是绘画史上第一次这么真实表现出这座山的形象。它的作者,旅居瑞士的德国艺术家韦茨(Konrad Witz)绘制这幅作品时,就是利用一些自己熟悉的影像来呈

现,例如以日内瓦湖代表加利利海(La Mer de Galilée, Galilée 为巴勒斯坦的地区名)。在这之前的山,特别是那些可辨识的山脉,缺乏宗教上的代表性,顶多只让人想到一些巨大的石块。然而从十六世纪开始,透过版画的传播,例如版画印制一些艺术家在阿尔卑斯山旅行时的画作,开始让人们有机会了解更多山的样貌。卢浮宫就保存了一幅老彼得·勃鲁盖尔(Pieter Bruegel l'Ancien, 约 1525—1569)作于 1553 年的风景速描——《阿尔卑斯山区的风景》(*Paysage alpestre*)。在这幅作品里,画家喜欢将整齐栽植的作物、平坦的农业平原和大块岩石堆砌而成的山峦之间那种对比张力表现出来,仿佛地球上的地质构成运动一直在运作当中,山壁每一面的岩石都可能会剥离或已经开始滑落下来。画笔表现了陡峭的山壁,顺水而下的石块以及仿若溪流任意流下而形成的山径。相较于一览无遗的平坦平原,山着实充满着惊奇,其中一些房子或隐藏或显现,我们可以想像游客在逐渐向前行进的过程中,他们的视觉经验是如何不断在更新。

但这些作品并无法提供近距离对山的观点,实际上在这个时代,山大部分只是远方的一个物件。十五、十六世纪时期,从佛兰德斯地区(Flandre, 位于比利时和法国的交界)的作品可以一窥端倪——他们惯以蓝色的色调为基础,逐步从暖色系到冷色系来描绘远山的大气景象。安特卫普(Anvers,

比利时城市)和阿姆斯特丹的画家最拿手这类的"世界风景画"。这些画作的特色在于,透过一个较高的视点来让我们可以仔细端详空间的每一个细节,而由此建构出我们对宇宙的视野。树林、城市或乡村、农田、山谷、三角洲和山等等都依其特性来描绘,并相互并列。这类的合作方式是从原本的地理环境取材,进而绘制由不同成分组成的地景。例如一个拥有典型佛兰德斯地区田野风光的乡村,紧邻着的会是地中海海岸,远方出现的就是阿尔卑斯山脉,整体是由几个不同的世界构成,不同的世界里各有不同的猎人、农夫、游客和日常生活。同样的,有时候是一些宗教故事的风景画,例如巴特尼尔(Joachim Patenier)——被德国画家丢勒(Albrecht Dürer)称作"优秀的风景画家",其画作即是以风景和宗教情节并重著称。

小宇宙

意大利文艺复兴时期的达芬奇(Leonardo da Vinci, 1425—1519)曾在他的《绘画论》中解释了关于远山的表面色彩:"那些可以被认出的极远事物,例如山,似乎是因为围绕在山和眼睛四周品质极佳的空气的关系,当太阳升起时,那一系列的蓝几乎就是空气的颜色。"他利用颜色的浓淡渐层表现在空气透视法里,并非是依循惯例的手法,而是自己研究之后的

成果。对于远方的景观,他擅于使用空气透视法——利用大气变化的不同来呈现,而非因建物远近不同来表现空间距离的建构式透视法。在他名为《大气的颜色》一文中,达芬奇重新回忆,当他攀登阿尔卑斯山脉群中的玫瑰峰(Mont Rose)时,大气的颜色会因"空气的厚度"、太阳和我们所在的地点而有所不同。因此,他也认为世界样貌的描绘应回归于不断更新的经验本身。当然这并不表示达芬奇预见了一个不需拥有知识,也无参考模式的世界关系,虽然此种与世界的关系是十九世纪时,莫奈(Claude Monet)极为渴望的。因为一方面在达芬奇的分析里,他把直接经验和古代的记载都混合在一起,另一方面,他所素描的阿尔卑斯山脉(这些山脉并没出现在他的绘画里)都是经过再创造的产物,如同我们在《蒙娜丽莎》(*Mona Lisa*)中所见到的远方山水。他的素描(研究)和绘画(成品)之间是不同的。如果达芬奇把蒙娜丽莎视作单独个体来表现她的相貌和精神,他的作画意向也会因围绕在她四周的事物而有变化。他不会只绘制某个地方的人像画,即使这是意大利的地点。对他而言,"古代人曾经把人类称作'小宇宙',毋庸置疑地这是很好的说法,因为人类同样的是由土地、水、空气和火组成,正如同大地的躯体一样"。这里达芬奇将人类的身体和大地的躯体做了紧密的结合,彼此的关系是互相影响的。

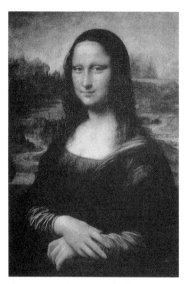

达芬奇:《蒙娜丽莎》,1501—1506
卢浮宫,巴黎

《蒙娜丽莎》背景中远方山水里的流水,不但滋养了大地,是生命的活力,更是肥沃的象征。画中女子让我们想起为法兰西斯科·乔孔多(Francesco del Giocondo)生下三个子嗣的第三任老婆所代表的生产、繁殖。达芬奇写道,"……大地拥有一个植物性的灵魂,……土地是它的肌肤,山、岩石是它的骨骼,凝灰岩是它的软骨,流动的水是它的鲜血,环绕保护心脏的血湖则是海洋,它的呼吸、它脉搏的跳动就是大海的潮起潮落,世界上的生命之光是地心之火,而灵魂的寓所就在劳役

场、在矿区、在火山、在西西里岛爱得那山以及其他地方颤动的火光里。"因此他所描绘的地景就是由这些元素所构成,颜色的色调由红到蓝。如同大部分同时期画家,真实的观察和素描都会被修改,而纳入一个象征的系统和世界观的思想中。颜色的使用不但反映了观察(空气透视法的使用)也回应了诠释。对达芬奇而言,世界在成形的过程当中是由一些元素和力量所构成,行动本身就是其中的构成元素(例如水的冲刷会使卵石更光滑……),而山就是"世界的骨架"。

内在经验

从那些最出名和最常被使用的来看,山的表现手法无疑是出自启蒙时代之后的浪漫主义运动。对北德浪漫主义大师弗利德里西(Caspar David Friedrich, 1774—1840)而言,风景不应该只是单纯呈现的景观,他写道:"作品不是只是真实地表现空气、水、岩石、树木,而更应反映出灵魂、感觉。"他的朋友,也是医师、科学家和画家的卡勒斯(Carl Gustav Carus, 1789—1869)曾描写山是"神授的创造物,在感受到人世间虚无的瞬间和存在本身有如昙花一现的虚空同时,直接与上帝相连"。这个想法回应了彼特拉克(Pétrarque, 1304—1374)于1335年4月攀登完凡杜斯山后所发表的记述。在记述中,他认为人道主义者和诗人会唤起净化灵魂的现象并引发内

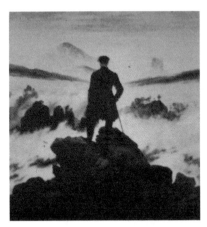

弗利德里西:《云海中的旅行者》,
1818,汉堡美术馆

省。弗利德里西的某些绘画作品中会出现一个正在凝视群山的背影,这个背影可以导引观众进入其内,使观赏者同时也身陷群山的景致中。与之前大部分作品不同的是:这里,山不再是远方之物,也不需要由下往上观赏。它只是一个经验地点,处于其中的人物是在一个逐渐攀升的位置和状态。在弗利德里西的绘画中,希望被观看到的主题会显得特别显眼,我们与画中景观地点的关系,并不是为了要让我们能够看到外在的真实性(山的坡面和地平线的变化),而是让我们能够反观自我,透过视觉的经验让我们的情感可以和那些景观元素相通。此外,当画家想让我们在画面上感受一种"不可见"和"无法表

达"时,盖住大部分视线的云雾,在这个可看与不可看之间可以扮演极为生动的角色。不可见,但世界依然存在,只是不会使之成为被欣赏的目标物。在山峰顶端的游客面对整片的云海,头发因风的吹拂而显得湿润,不过我们既不觉得湿润也不会感到寒冷,一方面因为我们的感官经验主要是视觉这部分而非其他感官,另一方面我们并非全然是我们所看到的场景的一部分。主要的目光其实是发生在内在,即使我们没有看到游客的正面,我们也可以了解他的目光是投向其四周,同时也投向其本身。

风景画正以最优先的方式传递这个经验。为了让我们可以感受画中的涵义,作画的方式是决定性的关键。弗利德里西的画作就是将动机纯化,结合简单、有节制的方式表现出特点来(颜色、笔触等)。例如他会使用大量极轻柔的点来表现树叶和初雪,见证了细腻和极度专注两大特点的结合。对于他的作品,我们首先受吸引的并非是其中的景致、如此的山色或海岸,而是观看的方式和与画中可见事物(显现的事物和光线)产生关联的方式。画家希望就感觉和心理上进行沟通,而非只提供我们了解现实。从流动、清淡的笔触和颜色开始,开展可见/不可见、内在/外在的动力,当我们可以在内心感受到时,我们也将可以到达这个感觉和心理上的沟通状态。

巨大的感动

依循惯例,特别是从浪漫主义时期起,风景画中的人物透过对阿尔卑斯山或山区景色的凝视而会表现出一种灵魂上升的感觉,但尼德麦耳所拍摄的山区人物却并不会表现出这类特色。尼德麦耳曾说:"我对于地景只单纯是地景并不感兴趣,地景中人类开始出现才让我兴味盎然。在我的作品里,我把焦点放在地景中存在的人类。"他对风景画的历史并不感兴趣,这也是为什么他的影像总是带着他独特的幽默感来批判山区无聊的消费行为。消费行为非关艺术而是与其他的事件有关:例如运动。登山运动在十九世纪末开始发展,当所有的山顶都被攀登完成时,也开启了历史上的新页。

玛特角峰位于意大利和瑞士的交界,海拔高度约4,508米。1882年冬天,意大利人塞拉(Vittorio Sella,1859—1943)进行了第一次的攀登。同年夏天,他又再度筹备了登山计划,计划中也将携带所有需要的摄影器材和设备。他准备了十三卷的胶片,企图完成将受到全世界欢呼和喝采的360度全景图。在登山、摄影领域里,塞拉都不是一个新手,从攀登玫瑰峰开始,事实上他结合登山和摄影活动已经有二十年的经验。他致力于阿尔卑斯山脉的探勘也已有十五年左右的历史,对提罗(Tyrol,自奥地利西部横亘至意大利北部)地区和其他地

方的山脉都很感兴趣。他完成了上千张关于冬天和夏天时期山的影像,但较喜欢冬季作品里的空气品质,他说:"酷寒洗净了空气和颜色,让壮观的景色全貌全都映入眼底……寒冷让我们觉得难过,但巨大的感动却是我们的回报,对阿尔卑斯山当地的居民也能有更好的了解。"在呈现上,塞拉并不会删除伟大现实世界的任何东西,而用一种亲密的手法来展现阿尔卑斯山,它的山巅、山壁和冰川。他不会要求视野是最至高无上的,只专注于高山的本身,用最日常的观点来表现高山,同时也最感人。在他的影像里所看到的人物,无论是独自一人或三三两两成群,都见证了风景的魅力——因为他们无论是在行进中停伫,或是抵达山巅,或是端坐在岩石上,是如此全心全意看着他们眼前所发现的景物。通常一般的拍摄以正面取景优先,全景图的加入则带来一连串连续的视野,彼此结合成为一幅具有正面效果的影像图。尤其是某些影像更会让我们觉得是溢于画框之外,好像是来自于我们的背后一般。例如一幅1880年初完成的勃朗峰全景图,此幅作品是从一个高台开始结合了好几个景。画面中有一片云雾非常靠近并且在前面雪地上形成淡淡的阴影,这块乌云轻轻掠过山脉,时而遮盖,时而为我们展开一片宽阔的视野空间。总之,我们可以感受到一种在乌云和雪之间,在土地和天空之间那种断续的间隔,以及在这两者之间,在飘动的温柔中,空气流动的气息。

拥有土地或是成为风景的一部分?

塞拉意图为那些无法到达如此高度的人们,呈现该地点的美和结构。他的表现手法就加入了想要使他人了解的意愿,因此他的作品不但具有文献般的特色,也有相当的时代性。在这些作品表现一个令人神往地区的同时,也正是意大利形成一个国家,亟需一些典型和象征性影像来代表国家统一体的时候。历史上,阿尔卑斯山脉的拍摄早已提供了这项野心的服务——可以达到国家认同的目的。法国其实也运用了这项服务,我们从毕松兄弟(frères Bisson)所取景拍摄的图像里可以得知。毕松兄弟,身为拿破仑三世的专属摄影师,当时为了显示、保存刚纳入法国领土的萨瓦地区的景象,着手进行了几次困难而且昂贵的远征摄影,在公元1860年初,终于完成了勃朗峰的第一次远征。我们可以看到,画面中的人物腰束绳索正在进行攀登,他们停下动作,面对镜头完成了一个充满象征性的影像。他们的努力让我们联想到人类的创造性和意志力,是这两者使他们可以进入如此无人居住的领域。他们准备用他们的影像来表现一个真正和象征性的权力。摄影师既非登山运动员,也并非要进行与山的对话,他们以带着距离的方式发现山,注视着它,寻求一个能表现它们精彩和伟大特色的方式。

　　塞拉的观点不同于尼德麦耳对山的观点，也非属于土地的征服这一类，更不是想提供对权力的确认。与山维持一种亲密，而非距离的关系同时，塞拉就知道如何上前走进它却不害怕的方法。他也是山的一份子，他、当地居民、和他一起攀登的成员以及所有在他快门底下的人物，他们身体的每一边都是山的一部分，我们不会感到这是关乎较量、迷失或是灵性上的提升，而是很简单地，在没有任何一方的掌控下，与山的交谈（身体在这里并不是肉体上的运动，而是亲密的交流）。有人说塞拉的快门在记录影片和艺术之间搭起了桥梁，无疑

尼德麦耳：《铁力士山I》，1999 摄影 ©Walter Niedermayr

地是指他的态度,他思考山的方式——就是一种无冲突,和山一起思考的方式,这给予他的视野一种超越科学和笔墨可以形容的品质。

在他之后,阿尔卑斯山区的体育活动大大地兴盛起来,这也促成一些滑雪场的兴建和全年四季的观光探勘活动。尼德麦耳在多罗蜜特地区所拍摄的影像,表现了因应观光活动而与世界和风景所产生的关系,相较于塞拉浪漫的内在经验和双向交流的呈现,这项关系更属于是消费的记录。塞拉之后的一世纪,混杂的人群更是占满了山头。尼德麦耳选择他的

视点和取景,使得他所摄取的人物既不会多于也不会更好于当地所提供的设备和服务。如同我在前面所讲的,他们和围绕在他们四周所有物之间的存在方式也并不是彼此相互依存的关系,我们看到的是好几个世界,世界之间共同生活着,只因为有着相同的光线和空气包围着每件事物和个体,而即使透过皮肤的毛孔,即使透过情绪,他们彼此之间也是绝不交谈的。

二、天堂和民主

影像记录

观光常常意味着占据一片土地,甚至有时候这种占据也会是军事上的征服。一般的情况是将权力强加于土地之上,一方(观光或军事上的征服)也可能是另一方的伪装方式,或是它的另一面。当我们了解到地景表现手法的影响力时,制作那些被征服或陌生土地的影像无疑就兴盛起来。艺术家常与战事结合来表现胜利或阻碍。此外从1839年起,当摄影广为大众知晓后,记录事实、事件、城市、纪念物等就成为它的主要应用之一。

在那些最负盛名的观光圣地中,1870年代的美国是以优胜美地(Yosemite)、黄石公园、尼加拉瓜大瀑布最上镜头,这

里以优胜美地的例子最为典型。从1860年开始,大部分的摄影师已经走出业余爱好者的狭小框框,他们跟随着大众的需要,以满足不同的需求。在欧洲和美国,一种被戏称为"史前长毛象"的大型底片让许多知识分子、科学家及赞助者深感兴趣,他们希望借此能对乡村有更详细的了解;这些大型底片于是伴随着许多乡村景象的出炉,并且不但在美术馆甚至是世界博览会中展示。这些立体的视野图是以正在兴起的中产阶级为目标,当时的中产阶级人数最多也最具有国际性。而通常当一个主题获得成功时,也会因需要而不断被要求重复。

发现天堂

　　画家、摄影师、传教士和诗人于1860年初相继来到了优胜美地,他们歌颂、描绘这个地方如同是世间的天堂。对于抑止开发的破坏,他们也扮演着决定性的角色,因为他们最大的遗憾就是这个天堂已经不再原始。当时已经有第一家观光企业进驻,并着手进行地点的规划和建设。"天堂"这个字眼不但神圣而且带有异教徒的意味。古代的文献表示天堂来自波斯,是一个封闭的地方。我们也在希腊文"Leimon"中发现,它的概念是一个包含草原、开放空间、潮湿、布满了鲜花的地方,符合柏拉图认为的真理之地,或是希腊神话中的极乐世界,或是众神的处所。在维京人时代(公元前70—19年)中,

我们发现了"阿卡迪亚"(Arcadie),或是罗马人时代位于人类城市居住处所之外的"神圣之地",都带出一个平静、流着河水的山谷。安详居住着各类生物的森林是较晚期才被认为是天堂的影像之一,例如老扬·勃鲁盖尔(Jan Bruegel le vieux, 1568—1625)曾在他的作品里描绘成双成对的野生动物,或家禽栖息在结实累累和布满各色花朵的森林河岸边。在众多的植物和动物中,我们会突然发现因偷吃禁果而被逐出天堂的亚当和夏娃。天堂一词被引进西方是经过了一长段历史文献的叙说或图像的表现,同样地,也透过旅游来呈现。对西方而言,天堂它并非总是指极为遥远的过去,也是指那些需要发现(或需要创造)的不知名国度。每个世界发现之旅都被期待能够到达"人间天堂"的境界,天堂里春天是永恒的,人和动物和平进行交易,正如假想中的黄金国,是个富饶快乐的地方(即所谓的爱尔朵拉多〔Eldorado〕)。

许多来到北美开创新生活的人,看到优胜美地的森林和河谷,相信自己已如愿以偿,他们所需要的"新的出处"就在那里,正在他们的眼下。这些前来开创新生活的人绝对没有分析过这个"新"到底有多少成分是不真实的?是否只是回应整段漫长的欧洲史上因对天堂的渴望而创造出来的物件?这里,优胜美地对他们而言无疑也是带有提醒作用的影像,提醒他们对其他影像的回忆以及他们的梦想和记忆。大量表现优

胜美地的作品也扮演了确认、固定当地影像的角色,这些作品常将当地的特色和一些象征手法相混合使用。例如巨大的红杉令人印象深刻,在它们庞大的躯干与久远的年代之间会让人立刻产生联想。它们就像历史的见证人,向新移民昭示着其从圣经时代就开始,在时空上所代表的接续性,从那时起也成为他们存在的支柱,这些地方便如同他们记忆中所见过的地方,以及他们的出生地。全部将和这些自然共同重新开始的想法,让他们每一个人都可以有一个全新的开始,也因此这个天堂需要可以绵延不绝,不会再一次的消失。诗人缪尔(John Muir)对河谷的描述中就强调它和平的特性,他写道,"迷人的树林、草原和茂密开满花朵的灌木丛。"对他而言,山谷上的山脉是:"山脚围绕的是松林和绿油油的草原,山顶没入了蓝天";他看到它们"徜徉在迷人的水流中,带着有如雪花飞崩的云雾,而风的光环吹拂着,发着亮闪闪的光芒,织造出时间的年轮,仿佛在山居的岁月里,自然收藏了它最为珍贵的宝藏以便吸引它的爱慕者"。来到山谷的脚下,穿过围绕的围墙和树林,眼前便展开一片明亮的草原、平静的湖面和远方柔美的瀑布。

表现手法的影响力

景观点的开发极为快速地发展起来。1849年优胜美地

的山谷仍不为白种殖民者所知,但到了1858年已经有所谓"申请产权土地"的出现。一条完善的道路和足够的人潮可以导致旅馆的兴建以便接待前来的妇女,同时也吸引反对开发的人士相继前来。反对人士之中的瓦特金斯(Carleton Watkins, 1829—1916)是一位摄影师,工作室设立于三藩市,他在当地所拍摄的照片可以说是最出名的,到今日仍然是我们取景的依据。在其一篇自传中我们读到,"在1858年时,他设立了一个独立的工作室,从事矿区的摄影工作和为正在新土地上进行开发的出资者进行产权土地申请的执行"。1861年,在听到优胜美地后,瓦特金斯曾伴随赞助者之一,也是玛利波纱(Mariposa)区金矿的开发者——派克(Trenor Park),一同前往,在当地进行一场家庭式的远足。这次的参观让他完成了三十幅底片(22×18英寸)和一百幅立体表现的地景图像。这些可说是优胜美地首度出现在美国东部的风景图。他的风景图有两个反复出现的主题:山谷和森林,或是自然景观和它们地质上的结构,树林以及正在用餐中的人们。名为《优胜美地,玛利波纱神木区,可怕的巨人》(1861)的作品,展现一棵高225英尺、圆周86英尺,大约已有三百年的巨杉。这株被称为"可怕的巨人"的杉木,让所有靠近的人都为它的巨大而深受感动。瓦特金斯也努力地尝试固定住它的影像以便彰显它的伟大,他发现在巨杉脚下正在摄影的一群人,相较于他们面

前的巨杉显得如此的娇小,于是他也理解到虽然理智上已经知道巨杉的巨大,但事实上它的尺寸根本已经超过正常可以想像的尺度之外!和一棵树如此的比例关系是不存在于欧洲人的记忆里的,也让他们产生了一个极大的震惊感。瓦特金斯于是抓取了足够的距离使得整棵树可以完全的在他的镜头底下,并选择最适当的视觉角度让巨杉几乎处于最中心点,稍为脱离了其他同属的杉木。另一棵杉木带着岁月蚀空的遗迹,也让人产生极年老的感觉,曾经触摸过的人,想必已在指尖下留下那悠长岁月的感受。

在这些作品出现后,在北美甚至有传说相信瓦特金斯是天堂的见证者。瓦特金斯最出名的摄影作品都给人一种伟大的印象,但这种伟大并不是非凡和吓人的。他的取景和视点都清楚明了,形式上的均衡也让他的作品可以结合伟大不朽和平易近人两大特点,就好像优胜美地是一个已经被整理过的地方,不但已有人类的存在,而且还是个幸福的处所。他的风景照片也表达了人和自然之间和谐的关系,他第一次前来优胜美地所按下的许多快门即可以为证。瓦特金斯首次前来的目标,其实是为了确定和完成以商业为目的的影像拍摄,因此他应该也相当清楚大众的品味。但无论如何,直到如今他的快门还是无人可以匹敌;他极为擅长也知道如何去表达一种情感,而不只是满足于拍摄一些大众化的主题。在瓦特金

瓦特金斯:《皮瓦亚克,春天瀑布》,300英尺
优胜美地,1861　摄影
旧金山,弗伦克尔画廊

瓦特金斯:《马里波萨步道脚下的伊尔酋长岩,
优胜美地山谷》,1866　摄影
旧金山,弗伦克尔画廊

斯的影像——他的"图画"当中,那些景点的呈现都是在完美掌控下,摄影师是无法介入在这些视野里,这和画家相反,画家可以自行组成、增加、删除、创造所有他想要描绘的地景。瓦特金斯也本能地知道,相较于拍摄物的实际尺寸,在什么位置摆放他的摄影机更可以制造让我们感动和震惊的作品。

隔年他的大幅作品便在纽约的古皮尔(Goupil)艺廊展出,也让他很快地就拥有了国际名声。他的作品是如此的成功,因此常被拿来与欧洲伟大的艺术作品相比较。(如果我们从各领域前仆后继的模仿者来判断,这份成功,从当时到现在一直都被肯定。)当时的一位评论者写道:"三个优胜美地最常被摄取的丘陵,并不是因为它们的灵魂进到了大气里,而是因为它们倒现在沉静的湖水中——它们显现在前景是如此的干净、柔软却强而有力,在远方也是如此美妙、精致、几乎无法分辨——照片里的影像,如同已经被紧闭如镜面的水上,永不再改变。……这是一个完美的摄影艺术,足可与欧洲最好的技师相抗衡。"

大帧的摄影作品(底片 20×24 英寸以上)因它的精细度而使当代人深深着迷,它可以使事物生动地呈现在他们眼前。透过细腻精致的画面,瓦特金斯捕捉所有可以引起注意的元素,同时满足观者的好奇心和掌控世界的欲望——世界好像没有任何事情被眼睛遗漏了。因为如此选择广角取景就可以涵盖到更大的空间(而立体摄影的风景图片顶多是一些较靠

近的视野)。这些影像当然也因它们触觉的品质和明亮度而更具吸引力。甚至,如同评论家温德尔(Oliver Wendell)所见证的:对摄影的信仰促进发现世间天堂的喜悦,他的看法在当时以至于今日仍然广泛地被采用。当影像被看做是现实,现实被看做是神话,摄影的作品就可以得到非凡的成功。将理想中的天堂实实在在地表现出来,瓦特金斯的摄影作品也因此更让人看到了新移民的存在。

自然保护区

或者,为了使他的作品可以获得极大的成功,瓦特金斯就必须在真实视野(也就是说观看真实世界的方法)、影像构成(象征性的视野的制成)和同时代人的文化(关于他们的过去、记忆和愿望)之间寻得一致性。甚至我们也可以说,将一个空间建构成乐园本身就是一种象征性的操作——就是如何在真实和文字及图片作品之间选定相符的影像。当然在这相符的影像可以永久存续之前,也必须伴随着一系列必要措施来加以保护。担心因缺乏控管所造成的损害会摧毁优胜美地这个自然的景观地,科学家、艺术家、思想家相继向加州政府表达意见,于是希望将它保存成为一个永恒的地标的需要很快就出现。保存是一个具未来性的运动——我们希望在未来保存其现有的状态——同时也保存了在遥远过去的根源。1864

年6月30日美国总统林肯签下条款将之隶属于加州政府管辖,加州政府须负责当地的保存并禁止任何私人的开发行动(捕猎活动、矿区的开采和森林及观光的开发等等)(移民进入始于1833年,二十年后,内华达州因为金矿的发现〔1849年〕,更是涌入大量淘金人口)。成为不可转让的公共财产后,那些最先进入这个地区,从事矿产开发的公司或是仍然住在里头的印第安人都被有计划地转移,必要时也会采取武力强力驱逐。这是人类史上的第一次,联邦政府保留了一块土地,因为它壮观的景色以及"作为全人类利益的考量,为了能永久地保有,并从中得到娱乐与休闲"(林肯语)。而这法律保障下的民主作法,不仅仅是一种慷慨的态度,其不但保护了这块人类和民主的摇篮,也进一步让新世界很快便与民主政体结合。因此我们也可得知促使他们来保护这块美景的并非全然是美学上的考量,也因为它体现了一个结合神圣基础的政治梦想。优胜美地的美和安全性提供了一个能为新移民所接受、一个新的文化原型的设定基础。

印第安人

在优胜美地之后,1872年黄石公园也成为自然保护区,同时也有了印第安保留区的设置。最先居住在黄石公园的印第安人,因为新移民的进入而被强迫放弃土地,在1860年代

那些让许多游客赞叹的、也展现了黄石公园之美的草原,也是他们开发下的成果。闪耀的草原并不是上天的作品,而应归功于印第安人。然而新移民已无法分享共有的影像,以不同的文化、不同的思考模式为理由来进行掠夺只是征服的另一面。我们可以自问,在当时许多艺术作品当中,印第安人代表的身份是什么?以比尔斯塔(Albert Bierstadt)一幅绘制关于森林里印第安家庭的作品为例,画面上的一对夫妇和一个小孩完全呈现一副安详的景象——显示他们只是和平居住在该地的人们,他们既不会让我们产生恐惧,我们也不会将之视为在土地的争夺战争中必须要消灭的对手。我们也不禁好奇:这里印第安人物的表现手法与十七、十八世纪时,那些描绘乡野作品中所见到的方法是否相同?而作品所展现的罗马式乡野可说是阿卡迪亚的翻版。

这些印第安人其实都是画家的创作,而非真的写实影像,他们让我们联想起爱默生(Ralph Waldo Emerson, 1803—1882)的文章。爱默生是为美国建立文化认同感的第一人,他以自然取代历史,强调"新土地、新人民、新思想"(1836)。在美国的思想界,爱默生的影响是具有决定性的,诚如席福(Larzer Ziff)所写:他"彻底改变了早期的观点,将文化的发现根植于自然中,而不是以欧洲的方式去驯养自然"。自此以后,"美国历史就是一部自然的历史,自然透过人类发言,而非

人类塑造自然"。

梭罗(Henry David Thoreau)在1854年出版的《湖滨散记》一书中就认为,自然是可以让人类找回最原始天性的参考准轴和场所:"湖是最美及最能表现的景致,它是大地的眼睛,人们潜入其中,探测自己最原始的天性。"先验主义者于是可以让这些洋基人从他们已不再想要的历史中解放,并在相同的运动中发现自己。对他们而言,与野生自然的经常接触是一段必要的过程,可以让他们发现新历史并从欧洲式文化、经

瓦特金斯:《俯瞰山谷,优胜美地》,1861
摄影　旧金山,弗伦克尔画廊

济和法统中独立开来。新世界的人们知道破茧而出,并向世人表达了与自然的新关系。因为如果我们回头再看看爱默生笔下重复出现的元素(例如树、无止境的地平线……),事实上,美国自然的特性,特别是它的巨大、未经耕作的原始面貌,以及毫不做作的样子,翻新了欧洲对自然的诠释。在这些自然景观里是否存有印第安人的踪影?梭罗从那些古老足迹,以及耕作田地时残留在地面上的余痕提及他们的存在:"那是从原始时代就生活在这个天空下,但在历史上却不被记载的人民的灰烬。"1962年梭罗去世,为了向其表示敬意,爱默生写道:"他是原生植物的代言人,承认偏爱野草更甚于进口植物,诚如爱印第安人甚于文明人。"与原始自然相结合的印第安人都是以"正面的"方式被提及。比尔斯塔画作里的家庭,无疑就是那些活在森林里"好的"印第安人,从事打猎、钓鱼、采撷的经济活动;如同梭罗在瓦尔登(Walden)湖畔所过的两年多的生活,沉浸在季节的循环中,与时间重建了关系,并且在时间中季节的循环和流动里与永恒相结合。

三、乡村,风景作为国家象征的表现

社会阶层

在弗利德里西的时代,艺术家常利用画笔下人物所穿的

衣服,来显示该人物的社会阶层和政治、文化倾向,同时代的人在观赏画作的同时,一眼便可得知该衣服所表示的涵义。在1826—1838年间,英国非常出名的风景画家透纳(J. M. W. Turner, 1775—1851)完成了一系列描绘英国风景的作品,并将之命名为《英格兰和威尔士的优美风光》。在透纳的作品里,我们会看到一些粗俗的人们,事实上在当时,艺术家在表现秀丽风光时,是会刻意地将这些粗俗的居民遗忘,当时艺术家所描绘的地景,并非是最真实的自然,我们是透过艺术,结合一些思想来欣赏一幅风景画作。因为这些粗鄙人物无法吻合那些潜在购买者的品味和作风,他们无论穿着或举止都与之显得大不相同。当时的艺评家也对这些粗俗人物的闯入而感到尴尬,甚至感到震惊。诗人罗斯金(John Ruskin, 1819—1900)就曾惊讶于为什么画家在自己的作品中看到那些人物时,不会觉得"痛苦和恶心"。风景和存在于地景里的物件之间所产生极为强烈的不协调感可谓是——(至少)两个不同社会阶层团体之间或至少是它们其中一个的疏离。(如同有产阶级不愿在风景画中看到那些粗俗的人,对粗俗的平民大众而言,也许反之亦然。)在这个时代,观光导览书籍的出版有助于让那些有钱、有闲却无法拥有该土地的人前来欣赏并加强对景观地点的迷恋。

　　这个转向自己国家进行观光的新方式也反映了十九世纪

初所出现的想法——认为优美秀丽的景观应属于公众的财产,也就是说国家的财产。但就如一些作家曾经写过的,这个想法无法普及到所有的人(我们可以说就是无法大众化)。因为只有那些拥有纯粹品味的人(persons of pure taste,英国诗人华兹华斯〔William Wordsworth〕用语),才有资格也才被允许前来欣赏。这个时代的英国,那些不拥有该土地的人,在没有经过允许下被禁止进入或穿越非属于他的土地,因此也激发这些人想获得自由通行的欲望。国有土地的出现或是通行权的原则并非是要讨论土地所有权的归属问题(土地的经济价值),而是一种表达(美学价值),为那些希望欣赏风景的人留下自由进入的通道:"风景就是喜欢于其中漫步的一群人共同分享和品味的视野。"

无论是正在休息或是嬉闹,透纳风景画作里的某些人物给人一种强烈的不舒服感。同时代的人和所有批评家都无法苟同,这问题实际已超越了美学的范畴。他们的厌恶是来自于,目光浏览画面时所见到的事物,无法契合他们想要欣赏的景观。因此有些人甚至不愿意去看,或者选择沉默跳过,或者转头离开,这不舒服感可说见证了不同社会阶层间彼此的隔阂。那些享有自由行动,可以进入景观区的参观者,是不会和这些所谓劳动工人混淆,传统上,在被迫离开寻找其他工作前,劳动阶层就是从事土地工作的农民。贺尔辛格(Elizabeth

Helsinger)在一篇研究透纳作品的论文中认为,透纳的作品不但是艺术的呈现,也有政治上的表示。就当时英国针对谁应该在国会中代表英国国家的政治辩论中(代表可以是世袭的贵族、中产阶级、穷人、城市、乡村或一些地区等等),透纳就已经明确地表达了他的立场。他以绘画和素描加入了国家影像的构成,此时英国也正是贫富差距开始加剧的时候。透纳的一些素描作品中已经有不同社会阶层的人物出现,各阶级间的衣着举止都不相同,彼此也相互对立。这里,风景的表现也显示了土地的占有是如此具争议性和有问题的。贺尔辛格在她的分析里也暗示,透纳认为,无论是占有或是欣赏都可以透过居住这个事实达成,也不可忽略居住这个事实是包括其间的各项生活活动。然而这些表现手法都被当时的文化统治阶层视作是一种心理上、美学上的反抗。在作品中展现不同社会阶层的同时,透纳也针对当时英国的国会改革表达了他的意见。

风景唤起国家意识

透纳将其作品大举加入英国国家影像的制造行列,作品所得到的批评显示了社会和政治上的差异。优胜美地国家公园的画作(特别是瓦特金斯的作品),以及该地成为自然保护区的推动都符合当地人民的渴望,确实这块原始地点是值得

美国人民为其坚持的(原始的特性无论在实际上或法律上都同样被强调),另一方面也因为优胜美地这块地方是位于新移民间的冲突之外。美国南北战争的发生把统一国家的信仰几乎毁灭,也因此对优胜美地的需要就益加强烈。风景和国家或团体认同之间的关系就如同一个动机,时而自觉,时而不自觉地导引着风景作品的呈现方式。然而风景可以被视作是国家的象征吗?风景和国家两者其实并不彼此契合(因为风景无法划定界线,更没有边界),但是相反地,在某一个机缘,对某一部分的人士而言,风景可以代表出某一个地区或国家象征性的影像。为了达到这样的目的,就必须结合某一段带有特殊意义的文化和历史。根据一群人作为一个共同的协议,承认风景概括地表现了他们和世界的关连,和将其依据强力置入某一已存在的文化原型,来把所有人集中在同一面旗帜底下,这两种身份认同运动根本上就是不同的。

我们常说自然主义者的地景最早出现在十七世纪荷兰地区的画作中。在十七世纪时,画家突然向我们展现四周的世界——这个熟悉却也世俗的世界,他们之所以开始有兴趣描绘它,也许可能只是为了单纯视觉上的乐趣。但一如安·亚当斯(Ann Jensen Adams)所言,如果这些作品见证了历史性的转变,它们就不会只是视觉上的休闲愉悦,而应是带有意涵的。为此安·亚当斯也揭示了三大历史事件:首先在政治层

面上,1579年荷兰发表的七省联盟宣言,向西班牙政府宣示了他们的独立;其次在经济层面上,货币的强势使得海埔新生地的计划得以顺利进行;最后在宗教层面,新教(耶稣教)取代天主教成为国家的宗教。对革命动乱不断而本身绝大部分是佛兰德斯地区移民的荷兰人而言,这所谓自然主义者的地景是和人们寻求创建共同新身份相辅相成的。

于是十七世纪时,尤其是最后的二百五十年,荷兰对风景画的迷恋大大兴盛起来,私人的收藏家在社会的各个阶层都有。这个对风景画的喜好,无疑地也显示了想要重新认识这个世界的需要,特别是用自己世俗的观点和共同的日常生活来重新认识他们所生存的土地(其用语 Landschap 正是意谓着一个·居住的共同体,一个娱乐的辖区)。他们可以拥有土地,例如向海争取到的土地,这也为荷兰人制造了一个一如当地谚语所言"上帝创造世界,荷兰人创造了荷兰"的影像。更何况在十七世纪以前,土地本来就是属于生活在其上并工作着的人们的,而非属于庄园主人或国王。在欧洲他们也是唯一的例子——农人甚至可以拥有一半的土地。在前面我们已经看到在十九世纪的英国,土地所有权的概念是如何影响了当地人们和地方、土地甚或地景的关系,荷兰十七世纪相关的讨论文章也显示地景的早现常与同意权和所有权结合。因为在荷兰一如在英国,"谁拥有土地"的问题直接影响了当地居

民观看地景的方式。

光线的表现

十七世纪在荷兰风景画中不断重复的影像,可以归纳为好几个主题:沙丘、森林、农田、城市景观、城市的全景图等等。圣伍耳德(Pieter van Santvoort, 1604/5—1635)名为《农田景观,乡村小路》(*Paysage avec ferme et route de campagne*)的作品,就常被指作是自然主义地景作品的先驱之一。然而

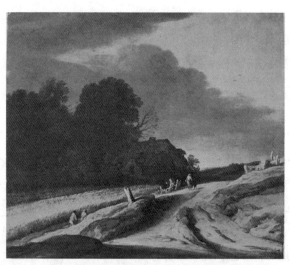

圣伍耳德:《农田景观,乡村小路》,1625
柏林国立博物馆
普鲁士文化遗产基金会画廊

在1625年,也就是作品完成之时,同时代的人肯定不会料想到这个结果,原因很简单,首先它所呈现的并不是一个明确的地点,再来它只是一些简单勾勒出的象征性结构。从画面上我们可以看出,画家以相当低的方式放置他的视点,并依据起伏的地形带出时间和空间的节奏。匀称的构图带动整个画面的活力,也让观赏者下意识觉得画中人物正朝着一个美好的方向前进;也就是朝向明亮的地平线那边。明亮和温暖的色系让沙丘显得精巧而感性,会让人想起荷兰的北部,在哈伦(Haarlem)和阿姆斯特丹之间,也就是画家所生活的地方。圣伍耳德既没有表现海埔新生地正在进行的工程,也没有画出围绕在新生地农业区域里的那些整齐划一的围栏和渠道。整个作品让人首先注意到的是光影之间明暗的对比,以及它们彼此的平衡感和相互性。我们可以感受到——画面里的颜色与其说来自物件和颜料本身,倒不如说是来自周遭的光亮,来自太阳的光线,或是当我们穿过一个阴影时的感受,它不是一种永恒不变的元素,而是发生在"现在时间",会随时改变的存在。画面上所有看得到的人、事、物都属于在同一个光源下的同一个世界。而且我们也发现这里所画的人物不会是外地人,因为他们在不经意中显示了对这块土地的支配权或是展现了他们特殊的人种特征。在明亮的道路上,人们向所有事物的中心点而行,本身并没有被画家凸显出来成为最明亮的

元素,仍然平等地接收同一光源的照射(太阳光线也照亮了小麦、道路及地平线)。画家对明暗效果的经营、事物色彩品质的注重或是呈现潜伏其内象征意义的手法并不会让作品显得有过分刻画的痕迹。即使不了解作品其中的历史含义,我们也能欣赏画面所营造出来的明亮氛围,而这也使之能够成为荷兰伟大的作品之一。然而这里所呈现的风景并不是以自然主义者的方式处理(此外即使到十九世纪,也从来没有完全是自然主义者的风景),而是以一种向世界自省的方式处理。

圣伍耳德和歌岩(Jan Van Goyen, 1596—1656)以及莫林(Pieter de Molyn, 1595—1661)共同开创了沙丘地景的主题。这个主题在收藏家之间获得了很大的成功,并于1620—1630的十年间蓬勃发展。这是他们对沙丘及其表面单一色调的喜好,因为这些熟悉的景观,在一望无际的空间中,透过光线在高、低事物间所产生的效果可以创造很大的变化,而且沙丘地景的平静及柔美线条也许正可以和改变当地景观的众多填海工程,以及它们强加于土地之上的单调几何线条结构相抗衡。在这个时期里,艺术家和收藏家们对于与世界关系的转变有相同的看法,转变透过景观表达了出来,但也并非是因为当地新工程的纷扰而激起的怀旧情绪。这些画作不是写实主义者的逼真画作,它们是以另一种方式来表达这个正在建成中的国家,这个方式并非是利用实际事物,而是带出一种氛围。因

此这里所谈的并非是透过形状或结构来进行辨识的过程,而是如何在光影瞬息变化和超越时空的图像作品之间和世界取得联系的经验。甚至透过这些瞬息变化的光影表现和夸大的细致感(利用显著的阴影和一些明暗对比),会让居住在这个地区的人们想起向海赢得的土地:这些沙的变化,因为风和雨带来的改变,其实就跟脆弱、随时都会被淹没的新生地一样。想像一个被加工而成、短暂的世界,一如人类的生命一样。

歌岩的另一幅景观作品——《河堤上的柳树》(1631)也是,表面上好像只是单纯地想要表现河堤上的柳树,没有其他主题,然而因为光线变化的效果,水面上的反射功能以及岸边植物优雅柔弱的姿态,都让这条河流表现出有限和无限的哲学意涵。这里我要再次强调,其对海埔新生地的隐射在当时是有重要意义的,因为当歌岩绘制这条曲折的河流时,想要隐射的正是那些直线条的运河渠道。且因为与运河相靠甚近,因此也有着地缘联想的功能,而歌岩正是活在伟大的填土和排水工程进行的地区。同时代的其他画作,对这些整齐划一的新生土地都曾有逼真的描绘。比较前面所谈的光线变化的表现,当我们发现一个地景时,我们所感受到的空间大小也是具有决定性的元素。但它们会依据空间大小是否超出画框、线条或结构之外,依据是否涉及到空气和光线,依据是否感受到一种自由的印象(不单单只是自由的行动)而产生不同。

牧场的工作阶段

安·亚当斯对十七世纪荷兰描绘都市或海洋的画作中没有出现商业行为的参考符号而觉得吃惊（例如关于海洋的画中并没有出现东印度公司的船只等等），同样的似乎也并没有人曾逼真描绘在田地或牧场上的农业活动。然而这类农业活动在上个世纪却是佛兰德斯地区画家极为频繁使用的主题。是否这也和——如同我们在前面已经提过的，无法欣赏一个有劳动场面的景观有关？但无论如何，安·亚当斯也提出了一个例外，就是路易斯塔尔（Jacob Van Ruisdael）一幅描绘浆洗布料过程的作品。在哈伦城，因为啤酒工业，所以洗衣业也成了这个城市的主要工业之一。画中描绘的洗衣场景是在靠近哈伦城的一个牧场，画面地平线的那一端依稀可见圣巴芬（Saint Bavond）大教堂以及这城市的剪影。作品内容包含了对当地著名经济活动的描绘，也展现了城市的风光，在牧场的下面我们可以看到一些男男女女，推着独轮车，把一块块洗好的白布平铺在草地上；相当低的地平线让画家可以表现更多的住所，特别是可以将城市和洗衣活动都凸显出来。为了呈现整个空间感，画家曾绘制了多幅的素描稿，我们可以把这个作品拿来和其中一幅素描做比较：在这个作品里他降低了地平线，也把牧场从深度拉长，挑选了所要的农作物和房子，改

路易斯塔尔:《在哈伦城附近的牧场浆洗布料》,
1670—1680 海牙莫里茨美术馆

变它们的位置;他放大了牧场,如此才可以让一块块平铺在草地上的白布显得更为重要,也可产生一种更通风的感觉。白布的形状远比运河四周整齐划一的农田来得多样,每块布料的大小都不尽相同,也不是按一定的间隔距离摆放。它们有时候很长,让我们没办法整个看到,有的也被衣夹夹住挂在半空中,优美地迎风飘扬着。伴随着明暗度不同的光线效果,它们使空间有了节奏。开放的空间、广阔的天空和云彩以及加

长的景深等等都让人有一种可以呼吸的印象。对居住在哈伦或附近的同时代人而言,他们可以毫无疑问地以他们的感官立刻了解这幅画的含义(例如对浆洗布料味道的回忆、布料的触感、布料干湿时的轻重感觉等等)。对照之下,回想这类洗衣的每个过程,会让我们想到这仿佛也是一种对时空测量的系统——铺于地上那些大大小小的布料是对空间的测量,洗衣工作的进程则是对时间的测量,也意味季节的转变。但洗衣工作的时空测量和农业工作的测量系统不同。无论如何,作品的内容令他们想起经济的蓬勃发展,满足了他们对财富的渴望,也加深他们对城市的骄傲。

地景在冲突状态下的诠释

无论是与英国王室的土地之争,或是新教徒与天主教徒之间的宗教冲突,都使得二十世纪末的爱尔兰流血冲突不断,并为此一分为二。面对这样的紧张情势,爱尔兰当代艺术家多尔蒂(Willie Doherty)便尝试要在这些冲突的内部寻找地景的位置,并呈现地景。这一次同样的,也并不是为了纯粹视觉上的乐趣而绘制影像,反而是和地方、历史紧紧相连,使作品有许多的涵义和诠释的可能性。从多尔蒂的摄影和多媒体作品,我们可以看到许多复杂的表示符号和感觉,让我们即使没有到过北爱尔兰,也能隐隐约约地感受到。他喜欢表现那

些带有典型爱尔兰式地景的公共场所,画面结构却并没有如西美尔所说的具风景涵义的统一性。在大部分的时间里,这些只不过是一些片片段段的作品,好像摄影师只是单纯地在拍摄他四周的事物,而不是企图完成一幅典型作品。甚至,我们也看不到任何的事件或暴力,没有任何明确而直接的事实告知我们战争的存在。但私底下,战争流窜在所有的气息间,沉重负载在行为举止上和如何看待这个世界的方式里。

在他的画面里浓缩了对峙的两边(新教徒与天主教徒)无所不在的紧张压力,让我们感受到那种持续不断的威胁。带有一种戏剧性的程度,而不是如安东尼奥尼(Michelangelo Antonioni)的电影《春光乍现》(*Blow up*)那种玩笑的态度。画面里(某个角落)可能隐藏死者、恐怖行动的痕迹或是攻击者。他用纪录片或电影的方式取景和摄影,特别是受到黑色电影、街头电影,甚至恐怖电影的影响。这些画面里的表示方式跟公共场所的功能一样,当我们认出它们来时,就会激起我们一些回忆,以及决定观看方式的心理状态。作品若是录影带,会让我们加入在紧接着的画面里。情绪矛盾摇晃着我们的不安全感:因为我们知道看的人(和摄影的人)也一样,有可能正被监控着(被看着和拍摄着)。在多尔蒂的作品里,观众总是可以体察出两边对峙的阵垒,但没有一边会比另一边更突出于画面之前。这个城市,德里(Derry),是多尔蒂出生

也决定留下的地方,位于边界,在多次的冲突后不但城市面貌全变,也被一分为二。在福伊尔(Foyle)河岸的两边,只有同宗教的人才能在该地安全地通行。

这里我们产生了一个疑问,就是地景的描绘和国家(或是国家的辨识)之间的关连到底是什么?他的作品《他们全都相同》(*They're all the same*)隐约透露出讯息:

> 爱尔兰的地景已不再是充满乡野情趣的那一种,虽然我们总浪漫地喜欢这么想。希望成为自由国家或是独立国家这个纯粹的念头,越来越变成是一个无法达到的幻想。而家乡这个均质又完美无缺的概念也同样地破成碎片,现在可以说根本是不成立的。(……)我开始去看是什么的战场。我参照地景、国家、或家庭而提出那个(驱使一个人献身恐怖主义)动机,所以那些最浪漫的景观表现方式扮演着寻得动机的线索,然而在这个文中即使是最自我指认的部分也充满了自我疑惑。一边他描述自己的冷酷无情,另一边又显示自己的正直和诚实,这是我们了解到的关于恐怖主义者的两个极端:既是疯狂的精神病患,也是为信仰而行动的人。

作品是一位爱尔兰共和军成员的肖像投影,并配合一位

男性口白,以告解的方式描述着爱尔兰的地景。描述的景观是传说中的爱尔兰风光,这个说法和实际情况完全不相吻合。现实的景观本是由对峙的两边共同拥有,但这样被描述的景观不可能成为他们冲突的战场。原因之一是它只是一个理想,再来它也只不过是带着对立信仰的地景作品。《他们全都相同》这个作品,地景不是由影像,而是透过语汇,利用口述的回想来表现。是否是想透过这个方式来告诉我们:这追忆出的地景只存在于想像中,而无法真正存在? 多尔蒂构思作品,与其是为了表现明显的事实或提出解答,更是为了激起我们的疑问。再回到公共场所的描述,以及它所给出的感觉,多尔蒂其实带给爱尔兰地景一个不透过历史、没有重重冲突包围就无法理解的现代版本,因为作为他们自己身份的支持者,已经有许多世代都已在他的作品里就座。

多尔蒂曾写道,"北爱尔兰的问题毒害了所有的景观,所有的美和城市。"这里也同样的,艺术家并没有做选择:没有选择城市和乡村,或是其中之一组成爱尔兰世界。从1960年开始,混乱其实整个支配了爱尔兰的景观。虽然当某些他的摄影修复了爱尔兰的颜色、草地和野花时,这些也总是伴随着其他被围起来的场所或是封闭的道路。他的作品处处向我们显示,地景的看法也同样是政治上的表态,不管是因为它可以和国家这个神秘影像混淆,或是它只是战争或冲突的幻影,它的

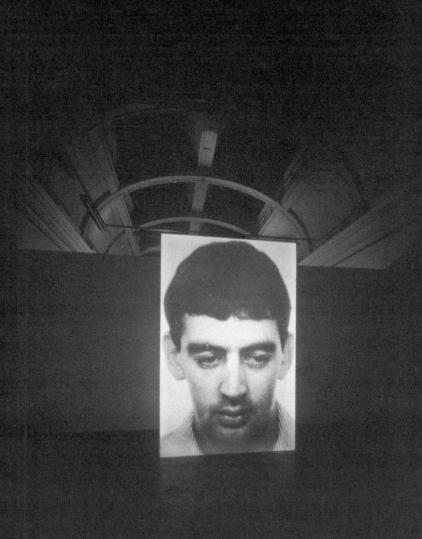

多尔蒂,《他们全都相同》, 1991
Courtesy the artist, Matt's Gallery, London & Alexander and Bonin, New York

表现都会是可疑的。(为了让我们彼此在地景中相遇,我们就不该身处在冲突之中;否则我们谈的就不是地景,而是其他的事情。)口述里国家的影像完全符合自然的影像,如果自然是根据地球现况而成(地质学、地理学、气象学),身份认同的建立则基于对自我确认的渴望和希望与他人在文化上及政治上能有所区别。面对工业和殖民强权的英国,他把爱尔兰的影像确认在野性和迷人中。然而,今天我们可以把自己的身份建立在过去那个永恒不变的自然影像上吗?我们是否可以表现地景却无视其中的苦难?甚至,当传说中如田园史诗般的生活地景变成不会被质疑也无需现实化的主要对象时,它恐怕就会遮盖我们对世界、对他人、对自己的了解,而看不清自己身处的时代,因为其他绝大部分相关的人,无论是天主教徒、新教徒、英国统一党人、国家主义者、共和党人或忠贞者,都仍然活在现在这个城市中。

透过他的作品,多尔蒂提出了另一个问题——即在真实和表现手法之间或实际和参照影像之间所产生的对应性问题。当紧张压力无所不在时,地景出现的可能性其实就被质疑。如果是在认为可以命令、计算、掌控土地的思考系统下,某些地景的表达(沙丘地景)正对应出某一类感性的需要,如同我们之前所见荷兰十七世纪的沙丘地景作品;但如果是在一个持续不断的不安感下,又该如何?是否有一个专属的地

景符合这样子的状态？哪一个方式可以表达出这样的地景？在多尔蒂的作品里，所呈现的地景是否符合典型爱尔兰的影像——就是一个会让我们所有的感官都觉得愉悦（无论是嗅觉、触觉……）的景象？或者要呈现的正是那无法被表达的地景，因为当压力无所不在时，眼光所能见到的都是艺术家在场景中注入的不舒服和不确定感？关于风景的问题，观看的方式同样重要于所看的画面，也就是说感觉和心理的状态会影响地景影像的形成，有时也会造成无法进入的情况（这个感觉的和心理的状态不但牵涉到作品也牵涉到现实的状况）。因此，即使艺术家表现了一个符合人类文化原型的地景，我们也不会就它本来的样貌来欣赏，因为艺术家呈现它的方式没有办法与现实世界相吻合。

反抗

战争的地区是否也可以成为风景？如果是，英国艺术家葛拉汉（Paul Graham）从1986年开始，在北爱尔兰完成了一系列摄影作品，强调指出这些地景作品的产生是因为介入了反抗的因素：

> 【《动乱的土地》（*Troubled Land*）】地景和战争摄影之间相互反抗又彼此混淆。不要忘记战争摄影是摄影新

闻业中最被尊崇的。虽然对许多人来说,进入战争区域,并进行地景摄影是非常反常的行为……这些影像震惊了那些新闻摄影记者,摄影记者总是服膺着罗伯·卡帕(Robert Capa)的名言:"如果你的影像不够好,那是因为你不够靠近",所以我们应该身置其中,与士兵一起在第一线上冲锋。但我完成的影像却可以让你把这个想法翻转过来,与其和士兵们一起冲锋陷阵,你可以转而呈现周围的环境。与其单独强调一个细节,例如士兵,倒不如去亲吻工人住宅区、购物的人、那些涂鸦、公园等等。

葛拉汉所提出的反抗,对并非是该地区的人民而言是可行的,对只有兴趣表现世界的样貌,而不想谈论战争是可行的。他的观点是想要"表现真实"的艺术家的观点,他选择这个反抗,因为对于真实而言,它也是有它存在的意义。葛拉汉向我们打开了日常生活的场景,并向我们显示它和战争之间彼此的干扰和影响。镜头下的士兵、战斗直升机,就如同其他所有被摄取的元素一样(如道路、树木、河流、房子……),但这些画面在我们的视线里却会扰乱整个地景的建构,因为它让我们想起战争的存在。从他其中一张摄影作品里,我们看到一幅古典又节制的风景画面,这个画面让我们联想起人称洛汉(Le Lorrain)的艺术家热内(Claud Gelée,1600—1682)的传

葛拉汉:《养兔场岗哨,武装盘查》,1986 取自《动乱的土地》系列
Copyright of the artist Courtesy Anthony Reynolds Gallery

统手法。我们看到:右边的树木沿着构图的边缘排列,与画面左边的住屋、河流和蜿蜒的道路形成相互均衡的力量。然而这幅作品的影像却与展现人和自然之间和谐关系的田园牧歌式影像不相吻合。画面上左边的河流代表爱尔兰和北爱尔兰的边界,边界上的武装士兵正在检查一辆行驶在道路上的汽车。此外,这件摄影作品一如名称所要呈现的意义——《养兔场岗哨,武装盘查》(*Army Stop and Search*, *Warrenpoint*)。由于葛拉汉所选的观看视点与多尔蒂正相反,会与景观维持

着一定的距离。在这样的情况下,建立一个地景的样貌就显得可能,只是它是短暂的、一时的,依赖于我们在分析一些符号、征兆时,对影像所产生的了解,以及我们对主题的了解。

地方或地景?

从一些作品里,我们是否就真的看到了农田、一个地方或一个地景?例如,对艺术史学家克拉克(Kenneth Clark)而言,罗伦伽第(Ambrogio Lorenzetti)著名的壁画,这些表现"好政府和坏政府的寓意画",在绘画史上可隶属"最早具有现代涵义的地景"。然而在当时,这些壁画可没有被想像成,或是说被指认为是地景。壁画是由西耶纳(Sienne)城的市政厅所订购,专为装饰九人会议厅而创作。在 1287—1355 年间,每两个月重选一次的九位公民将在这个厅室里领导和保护这个市

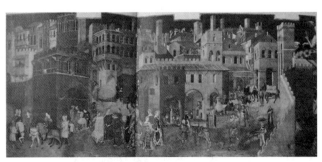

罗伦伽第:《好政府和坏政府的寓意》
西耶纳,市政厅

镇和人民。壁画深具肖像学上的意义,目的在于伴随着九人会议让大众记起这些都是他们自己的政治选择。作品的表现也极力展示出共和政府可产生的良好作用,及对独裁政权的反对和不满。这些已预定好、具象征性意义的内容,不管是宗教或政治的,其实都无法和"具有现代意涵的地景"的结构吻合。然而今天,对某部分人而言,这些壁画描绘的景色表达了"自然的美感"(克拉克语)。这好像是在告诉我们:画家把真实和象征性世界的关系,透过我们称之为地景的方式表现出来。对其他艺术史学家而言,最常被复制到书本,被称作"好政府"的壁画建构了第一个驰名欧洲的全景式地景图,事实上,我们常将连结天、地、地平线的全景式视野都称为地景。尽管如此,这个壁画也包含希望在地理上,甚或军事上具指标角色的强烈企图。

在九人会议厅里,我们看到了什么?因为利用相同的空间象征手法和光线,城市和乡村显得相当统一,但这表现手法也会因是好的政府或坏的政府、和平或战争而有所不同,如混乱、不平、逮捕和废墟会与平静、和谐、自由行动相对立。在东面墙的壁画中,就是所谓的好政府壁画,我们观看的视线会引导我们从这个团体到那个团体流动,从一个地方、一项活动到另一个,从市镇到乡村,一直到让我们回到构图的中心点。然而在西面墙的壁画中,就是所谓的坏政府壁画,我们的视线就

不会引导我们从这个地方到那个地方,因为所有的行进好像都是困难的、会被撞到或者堵住。在东面墙的壁画中,构图的中心点带动所有的运动,从九位跳舞的年轻女孩体态曲折的曲线开始,在她们之旁,有人玩着鼓铃或唱着歌。这个歌舞团体的节奏带出整个壁画那种明亮的动感,也决定每个要素、每个举止、每个屋顶的倾斜度、每个简化形状等等的位置。因为是正义女神统治,也就是说由她"管理土地"、"喜欢正义"(这些都是写在壁画里),舞者则象征和化身成人与人之间的动力。所有在看舞者跳舞的人也会加入到她的节奏中,因为在我们身体的记忆里,会认出这些舞步和动作,于是我们也可以很轻松地在所表现的空间里变换位置。舞步的大小向我们展示这些由一群人和谐居住的地点的空间距离,带有一种幸福的感觉,这感觉并不是透视点法的规则所完成的空间表现可以带来的。特别是,所有东西的存在和表现方式都已事先预定好了,在这样的精密测量下,并加入了驴子、马、其他动物的步子。节奏和精密的步履测量彼此连接又相互辉映,一如季节、农事、商业活动间的节奏变化。乡村的画面里有耕作的田地、房子、农场、打猎区,一幅繁荣兴盛的景象,同样我们也看到了商业、匠师和一些建筑物。在东面这片领土祥和的秩序中有自由流动的人潮和商品。壁画将领土的表现同时开展在东、西两面的墙上。如果在和平的那一部分可以让我们更容

易去谈论地景,我们应该了解这个表现手法是想要我们去感受到什么不能成为地景,须知一个我们不能自由移动的地方,一个危险的地方都不能谓之地景。

第二章　画框内的风景

第二章里,我们要开始进行观众(形成对作品的经验)的分析,这个分析也会在接下来的章节里持续讨论。举例来说,当一个人观赏一件作品时,作品的表现手法会诱发他的视觉活动。每个地景的表现手法都是艺术家思考世界和周遭关系的方式,因此,这些表现手法可以让我们去探讨艺术家和其同时代的人与这个世界所持有的关连,以及在作品中他们所呈现的感官和心理状态。其中透视法的使用常常是利用一种带有距离的关系,就好像一扇玻璃隔开了观者和观者正在观看的作品。西方在艺术史上常把风景的表现手法和透视法合并在一起研究,这种结合从一开始就是把地景放置在由语言和几何建构成的世界关系中。因为几何和透视法都是一种权力的表现,观众在观看一幅作品时由它们导引出来的感官和心

理状态就能彼此相符,而观众在心理上就会处于这种推定的权力位置上。我们也可以从中发现西方分开主体/客体(观众/作品)的结构方法(为了能更有效地掌控、支配,观众和他所观看的作品之间带有一定的距离,就好像两者并非处在同一个世界)。相反地,当一件作品把我们引导进入它的世界,让我们对一个非正面相对的空间产生关连的时候,它就已经超出了与画框面对面的范围,并从主体/客体的二元性中释放出来。这样,对于地景的经验就会产生极大的不同。这也是为什么要了解风景的各种手法,除了艺术史学外,运用其他领域的学科也很重要,一如我们在第一章曾谈到的"不但有其政治和经济上的动机,历史和文化的背景都是这些诠释和表现手法的源头"。

一、关于足迹和几何构图

时间和地景

当作品把我们导引进入它的世界时,我们就不再只是一位单纯面对一个物件的观众,我们已是其中的一部分。1970年代,在美国西部可见的一些作品,它们与身体的关连有时是极为巨大,甚至是无止境的。例如德·玛利亚(Walter de Maria)的《闪电平原》(*Lightning Field*)即为一例。这个作品是

由四百根的金属条(避雷针)做成,不低于三米高的金属条以规律的方式竖立,形成一个长一英里、宽一公里的区域范围。①如果我们不亲身去看,或是只要看到一些复制品就感到满足的话,我们就永远不会知道这件作品是什么。首先,要观赏作品,就得先联络作品的所有者——纽约迪亚基金会(DIA Foundation)。确定了拜访日期,到新墨西哥州奎玛多城(Quemado),时间是刚过中午的时刻。一次最多只有六位拜访者,拜访当天,导游就已经在当地等候我们,并把我们带到作品地点。我们预计在那里停留二十几个小时。以作品而言,参观和进入的条件都相当简单明了。这个作品所带来的经验会是一种对空间—时间的膨胀感,以及存在于时间中各式各样不同的影响,从炎热的下午到达开始,直到隔天中午离开,包括了早、晚大气,光线以及温度的多种变化。即使这类感受并非是建构作品的元素,事实上我们也并不完全清楚自己是从何处参与了这类时空的膨胀感。我们并非在地图的某一点上。②最受期待和媒体瞩目的事件之一就是:在较热时节

① 英里(Mile)是一个和身体有关联的测量尺度,在罗马时代,一英里等于1000步,就是1472米,对盎格鲁-萨克逊人而言,就是1609米。公制的测量尺度于法国大革命时期发明,它已脱离身体的测量,以便适合全球通用。

② 作品并没有出现在当地的地图上,我们也没有办法像拜访一个观光景点那样单独前往。

的每个晚上,闪电会划过整个天际。①从我们所居住的传统木造房屋的院子里,我们就看到了在金属条上出现的闪电,我们也可以想像,因为这些闪电,让作品和雷电、天空都产生了关连,即使这些闪电在大部分的时候都只出现在那遥远的天际。

因此,在那里的那段时间,我们对作品形成的经验并不是一致的。不同的时刻有不同的景象,或者说不同的诠释。例如闪电这个事件,就已经超越了人的范围,我们感受到它令人惊异的威力,一如它可以让我们产生的恐惧,这也是为什么闪电常会让一个西方人想起关于"崇高"(sublime)的概念。"崇高"是在十八世纪时,在很多欧洲国家发展出的一个概念,其中最出名的理论都是来自英国。另一个对这个景象的诠释则是从我们的感官出发,在我们的身体和世界所产生的交流中进行。一些声音、光线和味道会因时刻的不同而有所改变,例如当地晨曦时刻的香味就带有格外的浓郁和多样,树木和土地的芬芳也会完全转变这个区域,并带我们进入到另一个不可见和无止境的世界,虽然之前的炙热让我们几乎窒息。同样,四百根的金属棒也会因时间的不同而有所改变,它们比大地更早接收来自天上的光线,因此即使在大地仍然暗沉时,它

① 这也是为什么作品只从每年的 5 月 1 日开始,然后只持续六个月的参观期。

们已经轻微地闪耀光芒。而当阳光炙热时,它们会消失并整个溶进光影里,或者是独自发着亮光并在空气中闪烁着。此外当我们非常接近一根金属棒时,我们可以听见因为振动而产生的轻微声响,这无疑是由于金属棒的植入所引起(插在地上并超过三米的高度,即使轻微的风都会让它振动,它们也可能是回响着大地的脉动)。经验着时间的流逝及大气的转变,让我们是这样感受到作品和它周围世界之间彼此所保持的关连,这关连是如此多样(一如我们和自己周围的世界一样),并同时感受作品是如何与它四周的环境:土地、天空、风、动物和植物等,联结与开展。

我们已经看到,《闪电平原》是由一些规律、一致的金属棒所组成。若将作品以一个三度空间的制图方格来看,它是在一块土地上以抽象的几何系统规划而成,与邻旁没有经过人工耕作的平原彼此形成强烈的对比。作品细微又短暂的变化用一种基本而重要的方式,为这个区域带来一种更柔软的关系,这个变化不但会依照我们出现时间的长短而有所不同,也会根据我们的动作、步伐来改变。当超越了第一行的金属棒时,我意识到自己正跨过一个门槛:我进入到一个开放的构造体中,我整个人被纳入那一刻的光线里。虽然"在里头",我或多或少仍能依自己的意愿前进。在持续前进的途中,即便我的视野可依据太阳和四周的方位标来自行定位,但出乎意

料之外的是，我会突然之间丧失了方向感。如同突然中断一般，我的身体于是和一个没有任何方位基准点的世界产生关连，这个突然开放的时刻，没有方向感，密集，吻合另一种对地景的诠释，不同于地理式的诠释。这是一种感觉被打开的经验，并从作品表现手法自身中跳脱开来。

方格（la grille）

在第三章时我会再回到这个主题，重新来谈这类存在和感觉的方法，主要是为了了解地景以及它们在今天的重要性。现在最让我感兴趣的则是关于方格和失去方向之间的交错联系。当我们进入到这个开放的构造体中，偶然发生的迷失方向，显得相当令人惊讶。毋庸置疑地，这不会是因缘凑巧，而是带有意义的事件。事前并不知情，这个现代作品会激发一种经验，让我们从传统主导西方空间结构的正交方格系统中走出来。艺术家是否想将这个系统放在一个不受空间结构法约束、不同于一般城市空间的沙漠里来进行考验？如果失去方向的经验并不是艺术家所设计的，那么它的出现是否是不可避免的？在插植金属棒预定的规律法则和身体四处走动经验，以及由此引发的视觉活动（视线会向四处投射）之间有着极大的不同。每一步都会使我们改变与所有柱子间的视觉关系。从远到近（从第一根金属棒到最后一根）反应出的改变生

动了我们的感觉。从这个时候开始,我们或多或少聚焦的目光(跟随着每一列柱子所导引出的消逝点透视法)变成了一整片的视海(没有单一的透视点,而是有好几个:有多少个直线排列的避雷针就有多少个透视点)。当插植的规则越是固定,我们的经验越是会在"空间—时间"的变动中展开。我们既非固定不动,也没有保持距离,而是"身体深陷于世界中"(如同哲学家梅洛-庞蒂〔Maurice Merleau-Ponty〕所写的)。

这个现地创作(In situ)所引发的经验,在这里产生第一个问题:艺术史学家们常常写道,西方地景/风景的表现手法是从文艺复兴时代开始发展起来,同时期发展的还有中心点消逝透视法。这两者都出现在十五世纪,也因此彼此极为紧密地结合在一起。透视法的使用可以使得空间和场景的描绘具有统一性。我们在这里则参与了从集合式的空间(将部分景色并列、并置,无一定的比例关系),到系统空间的过渡。每一条透视的线条会向水平延伸,并汇聚在同一点上。这样,画面统一性的建构是与地面的度量单位(由地板方砖或是铺砌成的路面表现)、向上延伸物和一条水平线一起来进行,包含了在计算空间内,利用同样几何系统规划下的所有实体,以及实体四周流动的空气。并且,使整幅作品沐浴在相同光线下的同一光源也能展现画面的统一性,"而这并不是不重要的"。

乡野透视法

　　中心点消逝透视法是利用一个透视点来计算在一个空间内所有事物的距离、摆放位置和尺寸大小。这个可以把周遭世界放入秩序中的法则，并不限于在城市中使用，同样也可使用在乡野里。而有些地区往往会比其他地区更加善于使用，例如十七世纪时荷兰的某些地方可为代表。荷兰风景画家霍贝玛(Meindert Hobbema, 1638—1709)在一幅名为《米德哈尼斯的大道》(*L'Avenue à Middelharnis*)的作品中，就使用了一种令人印象深刻的表现手法。我们首先会对作品几近朴实的特性震惊，好像艺术家相当满足于遵循传统的指令，来描绘深度空间并将之形成作品主体(一条大道)。作品的空间单元包含那些不同的、由人类占据和开发出来的空间：例如房子、花圃、农田、道路，以及在这条大道尽头透视点上的城镇剪影。大道是最主要也最明显的向量，以它为中心再分离出其他导向地面的向量，这些向量也支配决定所有的界线(房子的界线、农田或是菜圃的界线等)。在荷兰，向大海争地需要一个规划极为严密的渠道和排水系统，所争取得来的土地，都具有非常平坦、规律和均一的外貌。于是使得二度和三度空间的方格具象化出现。而如同这幅作品所呈现的，一致性是相对的，因为太阳、风会导致许多的不同(当然不同的季节也会形

霍贝玛:《米德哈尼斯的大道》,1689,伦敦,国家美术馆

成不同)。当我们更仔细地看这幅作品时,我们会发现霍贝玛对直线和物体的运动同感兴趣;对划定界线、超出界线以及灵活控制空间也同样趣味盎然:例如树木在微风中的摇摆、树叶的摆动或是云的延展等等。同样地,猎人和他的猎犬正在大道上向我们走来,一对在交谈的夫妇向旁边走过,而园丁也正在照顾他的花圃,他们都各自显现了他们的独特性。

这里的透视法并不以拥有土地者的社会权威为唯一的表现①,让我们了解到在各个元素和人类的众多建设之间彼此

① 与十七世纪的英国相反,根据艺术史学家阿尔皮斯(Svetlana Alpers)的说法,在英国"透视法或者视野是领主的定义,为了假定并确认权力"。

是有一种融洽的关系存在。排列成行、沿着农田和路旁水边种植的树木,更加强调了这个透视法,它们符合几何系统法则的表现,是这里最好的展示品之一。事实上,在追随方格系统向上延伸的途中,这些树木便建构了海埔新生地地面和天空之间的联系(视觉的过程也会从二度到三度空间进行)。同时,也因为他们让我们感受到某一种的平衡感,一种在人类和他四周环境之间的和谐比例关系。画里头的人并不会让我们觉得太小或是迷失在这个平坦的地区中,这个以水平度支配的平坦地区,益形扩大了天空的重要性,并让我们有一种无穷无尽的感觉。作品的有趣点并不仅是为了呈现一个秩序井然的世界,提供宁静的保证或是一种可以带给人类的掌控力。经由树梢上一丛丛茂盛的叶子和轻微弯曲的躯干,这些树木的确打破了某种水平状态,带着一种纤弱的柔韧,仿佛正和风、空气对谈。

而在这里我们所感受到的联系,来自交流的部分是否更甚于来自结构的部分?从《闪电平原》所得到的重要经验是来自方格和各个元素之间的互动关系,也是透过我们的参与而产生。同样在这幅画中,当我们心理上,假设走上画中大道的同时,我们也将被这些树木给环绕,它们的摇摆伴随着树叶的声响,毫无疑问地会让我们从规律性或对土地的掌控中脱离出来,而把我们带进一个感性的世界里。我们一

边赞叹光线和风所带来的瞬间品质,同时也欣赏规律性如何向我们展示一种知道如何表现的窍门。画中大道向着一个城镇延伸过去,更精细来讲是朝向一栋房子,其上三角形的门楣似乎就是消逝透视法的端点。然而这个透视点并非是想要指出位于水平线上的一个无尽点,只是显示猎人来自的地方。如果猎人出现在两条道路交汇的所在,肯定也不是一个偶然的事件,特别是我们发现他是位在两排树木之间、在规律的排列和开阔的天空之间,以及在城镇和农田、树林构成的乡野之间。

地景中的线条

自从英国精英分子开始欣赏自己家乡壮丽的风景后,英国本土的观光旅游就开始发展起来。如同我们前面就已经谈过的,在这同时会有一个问题产生:就是那些散步者如何进入私人土地,以便可以好好欣赏各处的景致。今天在英国散步是一个流行的传统,我们可在 1970 年代的艺术家作品中看到对这个行走的回响,特别是佛尔顿(Hamish Fulton)、理查·隆(Richard Long)和特姆勒特(David Tremlett)的作品,理查·隆更将之视为其作品的目的。正如他所说的:他的作品就是他的行走。为了避免所有不必要的混淆,理查·隆解释他的作品与浪漫主义的传统可是没有任何的关系。

一位浪漫派的旅者是从本身内部的情感出发来思考地景，不但以身体也以想像来旅行，但理查·隆却强调，对他而言，重要的是他漫步在一个地区时所产生的想法，他说："行走，既辛苦又愉悦，有发现的惊喜和经验的增长，放松和专注：行走是进行思考的好方法。踏着规律的步履，除了没有水或是水太深的地方，脚可以带我们到世界的任何地方。当机器故障时，我们仍然有脚。走路途中，或是坐下休息时，总是会有很多的想法出现，而地景会让你把所有的想法放进脑袋里。"

他的行走就是作品，然而，作品并非直接就在我们面前呈现。艺术家的行走都是独自完成，之后透过照片、地图、一些简单字句或是一些雕塑、泥墙（在墙上完成的作品，泥土和水混合后装饰在墙上或是扔在墙上完成）来呈现。这里我特别对他的摄影作品感到兴趣，因为这些摄影作品向我们展示了理查·隆在山景里一些行动的结果，以及对一种可以回返的几何图像——就是线条的使用。举例来说，在一个可以发现很多石头的地方，他将石块大量集结并与其他的东西分离开来，他将石头一颗颗竖立，并画出了一条中心线，或者正相反，把土地一部分的石头完全净空来形成一个没有石头的线条。起始于 1967 年，名为《走出来的线条》(*A Line Made By Walking*)的作品不但是其行动的开始，也是其作品的开端。

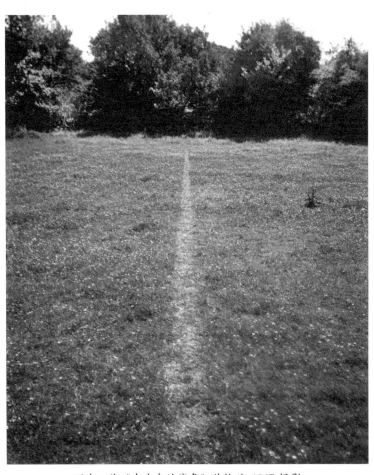

理查·隆:《走出来的线条》,英格兰,1967 摄影
伦敦,鹿腿画廊　Copyright © Richard Long, 2005

诚如这个标题所指示的,这是在行走的途中,艺术家所完成的线条。在来来回回走了足够的次数后,青草被踩平,吸收了光线,于是我们看到了一条相当规律的线条。因为线条是持续的,它就不像一般点状的足迹,而是一个集合体。足迹彼此覆盖,逐步地就消失了它们原本的样子,因此,只有作品的名称让我们了解到制作过程:在集合大量的脚步后,所完成的一个明显可见和具象征意味的统一体。

因为使用材料、动作以及随着影像拍摄取景的不同,线的内容也会不同。他于取景时或多或少会求法于中心点消逝透视法,一条中心线常能形成文艺复兴时期最具典型的单眼透视点①,而一条斜视的线则会与空间和地平线开发出其他不同的关系。例如作品《风中吹拂》(*Blowing in the wind*, 1987)(玻利维亚),展现在地面上形成的一个线段,这个线段既非是一条直奔天际交界处的线,也不走向山峦(例如作品《行走在秘鲁的直线》〔*Walking a Line in Peru*, 1972〕中那条笔直走向山峦的线)。影像拍摄地点的选择,同样也极具关键性,因为在这里走路的这个人的视线,在大部分的时间里,与一个人看着被行走地方的视线是不一样

① 三度空间的风景描绘是以单眼视点为基准,然而人类的视野是由两只眼睛来造成。

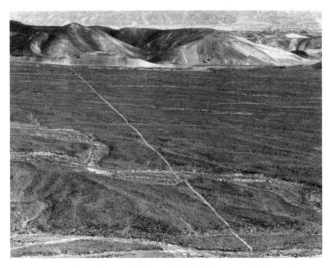

理查·隆:《行走在秘鲁的直线》,1972 摄影
伦敦,鹿腿画廊
Copyright © Richard Long, 2005

的(这是距离和四周关系的问题)。理查·隆在田野内,透过取景,设计他的作品外在的呈现模样,他拍摄的方式则更能彰显他的行动,二者之间也似乎紧密相连、牢不可破。让观众与世界面对面的这个西方企图,利用摄影的使用,使其永续。透过摄影,世界的影像就以一种无可怀疑的方式形成并产生意义。理查·隆的雕塑品就是他行动的轨迹,但我们无法亲身体验并看见作品的完成,我们只是透过他的表现手法来看到。

视线的距离

在摄影作品里,理查·隆追随着意大利文艺复兴时期的传统,以一种画作就如同一扇向世界开启的窗户的想法来计算里头的透视法。这就是说画作(或稍晚的摄影作品)的画面上同时出现了两个空间:风景景物本身的空间和观众的空间。从画面开始,并朝向水平方向进行,透视法的直线会归纳出观赏的位置和视角,从这个视角出发,所有的事物都被精密计算过(因此,也都有它们本身自己的含义)。这个位置就是预定的观众位置,预定的观众也多少会本能地处于这个位置。因此当观众就位时,目光所见的影像都已经过整理安排,所有的事物不但秩序井然并且是可以测量的,在相同情境下,观众本身也会感到平稳。可是一如前面介绍过的,尼德麦耳的作品并没有办法让观众找到他的位置,因为其作品内实际上存在有好几个视点。甚至,一如之前就已经说过的,艺术家对山的视点其实更感兴趣。[①]所有的荷兰画作也一样(无法让观众在画前找到他的位置),诚如英国艺术史学家阿尔皮斯(Svetlana Alpers)所指出,她认为这些画作透视法的计算有时会从一个

① 这同时,观看作品的我们也不再需要承担一个想从表现手法的象征系统中,企图向世界展示权力,并呈现给观众一种"理想"的形象。

或多个画中人物的位置来进行。因此,透过心理的反射,观看作品的观众会进入到作品表现的空间之中,观众是在里面,而不会有任何如文艺复兴时期的窗户可以在(作品表现手法的)可见范围内让观众立刻找到位置。霍贝玛作品中正朝向我们走来的猎人也绝对不是一个偶然,这里的透视法并没有向我们标示出视线原点的所在(更精确来讲,画作里的透视法并不是为了我们可以处于线条汇聚的原点),它是从大道底端那栋房子三角形的门楣上开始,并在我们身后逐渐变大。今天,理查·隆的作品也不再向我们介绍山峦围绕的河谷,作品让我们直接就在里面,以一定的距离,面对着所表现的空间。而其所完成的线条本身有时也会让线条和它四周的元素处于一种紧张的状态,并且会与水平线条彼此互相较劲。然而,因为线条本身有一个主轴的功能,它会首先聚焦我们的视线,更甚于打开我们的视野。

然而在作品《闪电平原》中,我却觉得自己好像跨越了一个开放式构造体的门槛,只要一小步,避雷针的金属棒雕塑就把我整个人吞噬进去,当我超越避雷针第一行的那一瞬间,我感到环绕在我四周、自己与世界的关系开始转变我看世界以及想的方式。这里,在远距的视线和开放、分散的视野间存有一个重要的不同——就是我们的身体,它也是元素的一部分。当我在住宿地的广场前看着那些避雷针的时候,在我向它们

走近的时候,在这两者之中,我已经感受到了不同。在我前进的途中,借宿的房子越来越小,逐渐与四周的环境合成一体(即使没有回头去看,我们也多少模模糊糊地知道刚离开的那些事物,以及其四周环境的位置)。向插着避雷针的空间前进,我的目光已经不再是在远距离。当我感到无法再一目望尽所有的避雷针时(之前如同一个四边已被定位的物体),主体/客体之间的关系其实已被打乱。而跨越过门槛的同时,一种摇摆感也顺时产生。这个位于观看和体验之间的摇摆感,依据距离这样的表现手法,可以让我们很清楚地分辨地景的两个诠释方法。

关于理查·隆的作品,如果我们有机会实地欣赏,会发现与照片相较,线条的外貌显得并不相同。位于法国布列塔尼半岛凯尔盖昂内克(Kerguéhennec)雕塑公园的作品,就是一个例子。作品做于1986年,在离最主要道路一点点距离的地方,我们可以看到一条长约十几米、短暂存在的直线被完成。直线是以掉落的树枝为材料做成,作者只是拾取、然后简单地放在一条木造小径的中央,这件作品名为《在布列塔尼的一条线》(*Une ligne en Bretagne*),并不以长久存在为目的。当线条的形状开始有点破坏,当损毁的过程不断加深的时候,作品便与当初那条因为摄影而外形得以永久保存的线条整个区别开来。因此,作品此时显得更像是某一类的流动参与,参与着

理查·隆:《在布列塔尼的一条线》,1986　50×1米
© Richard Long photographie:Florian Kleinefenn,
凯尔盖昂内克区,当代艺术中心
交汇文化中心,比尼昂,法国

森林和它的循环周期,而胜于作为一个信号的表征。

和谐的影像

在《拉德克的水线》(*Water lines in Ladakh*)(1984年于北印度,十二天之内行走于拉德克的桑嘎山〔Zanskar〕,并通过了数条河流)这件作品中,理查·隆将水泼洒到石头的地面,形成了一条颜色较深的线条,线条直穿上山谷底端,穿越

停着皑皑白雪的山峦。作品说明中显示了艺术家曾穿越数条河流，无疑地他也是从这些河流取水，然后泼洒到地面上。当溶雪所形成的溪流从山坡上流滚下来时，这种溪水平常流动的状况和此处泼洒的痕迹之间，彼此所形成的对比更展示一种想法，而并非仅仅是他行动的结果（走路、取水、接着扔掉所取的水等等）。而这"一种想法的呈现"，一如视野和地景的构图，正是理查·隆的作品能吸引众多喜好者的原因。透过他的足迹，让我们去欣赏人类存在的事实，也知道如何透过一条简单的线条来平衡那些行走于世界和摇动于世界的运动和力量。他那些理想化的影像其实是相当让人觉得心安的：一方面，地景图像是利用古典取景手法来制成，展现的都是没有人类出现的空间，另一方面，作品为我们呈现的世界是从人类身体的比例开始来诠释。这里这些人类的行为见证了一个没有冲突的关系，甚至，透过视点和取景的选择，艺术家也会让我们觉得这块土地上仍然有些地方保持着原始、没被开发的状态，没有任何人类的痕迹（除作者的外）。我们在该地看不到人类消费的信号，任何观光所产生的垃圾，仿佛在走过之后，我们留下了一个丝毫没有受损的环境……

我们是这样感受理查·隆的摄影作品——在人类的行动以及荷兰风景画家霍贝玛作品中我们已经提及过的世界，或是十九世纪瓦特金斯摄影作品里的世界之间有一种明显的和谐

感。理查·隆和瓦特金斯的影像最主要的不同在于他们的行动本身,理查·隆这位英国艺术家的行动是独自完成,他也并不邀请观众前往作品地点,而美国艺术家瓦特金斯却相反,他是依委托要求而做,其所完成的系列摄影作品,也正是太平洋铁路工程往前推进的时候,作品的目的正是为了吸引人们前来开发土地。在今天,艺术史学家史耐德(Joël Snyder)曾这么写道:瓦特金斯的这个系列作品展现"伟大、极致、平静"。在同时间,艺术家让我们在土地和进步发展之间,看到了彼此正式的和谐影像,虽然进步发展是土地工业化后才得以实现。我们可以相信史耐德应该是特别想到《夕力罗附近的合恩角,奥勒冈州》(*Cape Horn near Celilo, Oregon, 1867*)这件作品中那个出名的景点。因为尽管史耐德本身带着批判的姿态,他也能感受到在一个没有人类踪迹的区域,闪亮的铁轨走向水平线那端的线条所带来的平衡效果。无论是水平或垂直、岩石或金属、水或空气、土地的广阔或是铁轨有规律性的控制等等,视点和光线效果都使之彼此达到完美的平衡。这种平衡来自于工程师和工人们之间,如何在掌握技术窍门——"在河流和陡峭的高原边缘之间,依据透视法的计算,使铁轨的工程不断向前推进",和精湛的取景手法——"利用中心点消逝法的结构,使得空间的表现更为美化",这两者之间彼此协调。中心点消逝法的结构也让所有可在视野里发现的事物得以安排妥当。这样

子的影像扮演着"广告"的角色。不同于欧洲最早的铁路开发公司为了吸引观光客而征求并购买的一些影像摄影作品,这里这些影像也是为了支援土地征服的行动,面对古老的欧洲,影像同时褒扬了那些在征服的行动中,总是向西推进的远征者。

平稳的表象

如果我们相信媒体所传达的讯息,理查·隆拍摄地点的视野会让我们相信:在这块土地上总是还有一些地方是可以让我们孤立自处和欣赏依旧原始的自然所带来的壮丽景色。这个在摄影媒体中被广泛流传的信仰,伴随着的是摄影本身的客观性。因为对很多人而言,摄影所取得的影像就是观察者在视野中将所见事物的登录。不同于绘画或素描制作,虽然这两者都是透过艺术家的双手完成;这个信仰的根源,也是因为需求而来:因为世界是如此起伏、无法持续,我们渴望能自我确定,不让这个世界溜走,我们寻找该如何去掌控它,以便让我们自身得以平稳。

有时候,理查·隆会在他的标题中加入一些数字(多少天、小时、走了多远等等),以便说明他的身体和空间—时间之间的比例关系。这些数字也和已存在的各项地理抄录相符合,诸如道路或是它们的里程数。数字没有办法表达出风景的感官经验,只能显示地图上的一个踪迹。但同时也能说明

另一种体验的形式,利用某一种抽象和量化来了解时间和空间的问题,如同古典的物理学,在时间和空间之中,时间停止不动,停在无止境的连续中,停在一个空间里,因此也创造了一个时间和空间的框框。理查·隆大部分的作品会让我们觉得时间(步伐、水流所需的时间……)也有一个稳定的外观。

二、体现所见(主体/客体)

影像见证

在今日我们了解到瓦特金斯的影像,和同时期其他摄影师的影像表达的是另一种西方的信仰,这种在自己本身思想中的普遍性信仰。如同大部分同时期的艺术家,瓦特金斯并没有意识到因袭了帝国主义的色彩。他的摄影作品反映一个他所浸淫的文化,更胜于表达他对一场演说或一种意识形态服务的渴望。他知道如何去看和表现事物的某一种秩序,无论是关于自然的或是当代的一些建设,因为他对这些事物都相当敏感。作为一个矿工的孩子,他以相当直觉的方式知道如何理解那些比例问题、主体线条,以及经由几次的取景后,可以明确抓出那些组成地景的元素(这个地景是依据1913年西美尔对地景所下的定义),这些地景都隶属于同一种文化,在这文化之中,他也才得以找到归属。因此他的摄影影像变

成一种象征性的代表就不是偶然,影像被认为是对现实最真实呈现的证明,而非只是出自某一种思想体系或是某一类观看的方式。以一种大公无私的方式呈现,影像不可能说谎,观看的人也都会有一种认识了这个世界的感觉,好像他们是亲眼目睹了一样,然而实际上,这个世界其实是被放在一个框框里,在看见和看不见的游戏中被取景下来,在符合测量规则下加以诠释。不过,当我们在较远处观看景物时,测量规则决定下的环境仿佛都是自然生成,从地面开始,到向上延伸之物,我们不会注意到它们越来越近的结构强度,或是直接从地图、用以决定设计草图的格子纸张上强制这些结构强度,而对内容物、对现实都不加以考虑。

瓦特金斯的摄影作品,一如寇帝斯(S. Curtis, 1869—1952)的画作,代表着北美相当出名的风景作品。而寇帝斯从二十世纪初也开始着手摄影,拍摄了一系列关于美国印第安人的影像,包括他们的住所以及生活的环境等等。[①]他的摄影重建了美国印第安人与自身历史关系的记忆,他们也习惯透过寇帝斯的眼睛以及他那 30×40 型摄影机的镜头来自我审视。然而,无论如何,这些镜头都只是一个西方人看法的见

① 《北美洲印第安人》(1907—1930),共 20 册,私人印制,内含有超过两千张的照片。

证,那些氛围和取景都是属于非原地的文化历史,不但富含其他的表现手法,而镜头的拍摄实际上也和美国印第安人的处境同样重要。如果今天我们向印第安人的后代子孙解释:这些影像其实是隶属于欧洲语系、隶属于一位富美感的画家,是透过他的笔触以及暗房的效果而来;如果我们向他们展示寇帝斯携带的一些配备,以便修正一些人物和事情,并希望借由美化的方式,不让任何东西显露出文化适应过程的艰苦和悲惨的境况,这些都无法改变他们和这些影像发自深处的联系。影像为他们的过去带来眼睛可见的证明,或更正确的说,对他们而言,影像所呈现出的外貌正是他们期许、乐于接受的证明。因为一方面,美化了的英雄主义使他们的祖先益发伟大(一如壮丽的风景特色正适于神话的延续),另一方面,这些影像不会让他们联想到直到今日,年轻后代仍持续遭受的种族歧视的痛苦。[①]

客观性的欧化

不论是瓦特金斯或是寇帝斯[②],他们的摄影都不是为了

① 美国印第安人所感受到的这个印象,实际上并不是如此单纯,因为寇帝斯的英雄主义会伴随着一种对种族主义没有否认的感觉。此外,现今的评论家的态度也是在加重种族主义和保持公正无私的外貌这中间摇摆。

② 然而在1927年左右,寇帝斯对于他的企图和拍摄的手法开始有了疑问,与其拍摄已存在的事物,开始热衷于表现不存在的事物。

支持帝国主义的发展,然而摄影的技术却为帝国主义提供了一个几乎典范的服务,仿佛这两者之间存有某一种的巧合。这是因为之前的摄影,无论一如文献般的客观或是单纯依据摄影师的品味,主要都是以一种客观的方式完成,这个做法是从西方主体/客体二元论的思想而来。1953和1954年期间,在一系列面谈访问时,日本东京大学教授手冢(Tezuka)曾向德国哲学家海德格尔(Martin Heidegger)提出疑问:"影片,和它的'做→变成→作品'这两者,难道不就已经是一种欧化的结果,因为欧化总是比它们更早就扩展开来,而使其承受影响?"他也揭示出影片(无论电影,或是摄影照片)都损害了存在体,并无法与日本的世界相对应。他的问题跟风景到底有什么关系?因为客观化可以应用在个人或是事物上,一如可以应用在世界(整体世界和小众世界)里。寇帝斯以几乎与美国印第安人一样的方式来看并拍下这些景象,然而寇帝斯最初渴望发现和表达的,只是要符合一种精彩、壮丽的特色。

此外,风景也无法避免因为观光所导致的消费灾难。前面我们已经谈过,尼德麦耳不同于多尔蒂,一如同时代众多的艺术家,拒绝奇观化的操作。此外,另一个很重要的元素是所谓的距离效果,它和客观化两者缺一不可,它们可以透过风景的表现,例如一幅结构统一、独立的画作(西美尔语),而被阐释出来,确保视觉在其他感官上的优先地位。然而,风景的形

成也是与所有的感官经验同时发生的,尼德麦耳说道:"最令人兴奋的一刻总是当你用所有的感官去接收一个空间时,这时影像或是对这个影像的概念,会在心中形成。完成这幅图像,却是过程中的最后步骤了。但是对空间的经验永远是进行时,我们总是正在闻到、听到、看到和尝到。这就是为什么我们在一些浮夸杂志上常见的空间摄影通常是有问题的:它缩减了所有东西以符合时尚和设计的标准。"在稍后的章节我会再来讨论感官经验的重要性。

三、边界

边界之外

至于爱尔兰艺术家多尔蒂所拍摄的大大小小道路,也无法让人感受在人类建设和自然之间,那种真实或是被期待的和谐感,亦不会让我们产生可以进入到其中的感觉。道路,作为土地上权力的表现①,是连结的象征,而这里代表的似乎就

① 在欧洲很多国家其道路系统仍保有从大西洋到巴尔干、从英国到小亚细亚不断扩展殖民地领土的罗马帝国时代的痕迹。罗马帝国时代建成的一些通道,即至今日也仍然常常被使用,这些道路建立了从各个地区到帝国中心——即罗马城的联络网。因此,欧洲的道路以一种根深柢固的方式保存着帝国主义方法的影响,就是在一个统一的网络中将所有地区统一起来。

多尔蒂:《路边》,1994 摄影 © Willie Doherty
亚历山大和博宁画廊,纽约

是危险和封闭的场域。在《路边》(*Border Road*, 1994)作品中,多尔蒂拍摄了一些诸如阻挡车子通过的路障及其上斑斑的弹痕,透过弹痕,我们不难想像那些遭受射击的车辆。在画面底部的一边,我们也可以看到一辆被遗弃的焦黑的车子,其戏剧性的残骸唤起一种害怕、受苦的感觉,也许这正是一连串突袭后的讣闻。通常道路会朝向另一边延伸,或者是被墙壁或铁马所围住,并断然地分开了对峙的两方。与其是朝向象征拯救的那一方,并借此获得一个新的开始"就如同在街头电影里常出现的,道路常常被认为是一种关于自由的经验",这边的道路却是走向边界或是一个仍然遥不可见的军事基地。

多尔蒂:《事故》1994 摄影 © Willie Doherty
亚历山大和博宁画廊,纽约

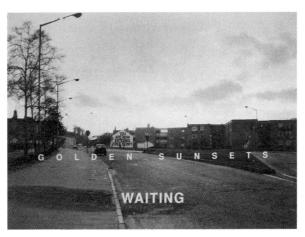

多尔蒂:《等待(金色的落日)》,摄影 © Willie Doherty
亚历山大和博宁画廊,纽约

无论它是不是只是一条简单、划定界限的线条,或者无论是不是有意识地代表着不可越过、抵抗、专制,受着苦痛与驱逐的豢养,边界包含的是土地而非地景。安哲罗普洛斯(Théo Angelopoulos)的电影让我们可以目睹和感受到居住在战争地区人民的苦痛,一如在巴尔干半岛的人民不断尝试想越过边界或是迁徙的情境。而在以色列导演吉泰(Amos Gitaï)的电影里,我们可以在一座城市中(耶路撒冷城)或是一个区域内看到许多的边界,边界内行动的自由,一如思想和表达上的自由是受限的。无论身体或是心理,这些边界都会阻挠我们去看、去建构一个地景,也就是说,世界无法以风景的面貌出现。

香妲·阿克曼(Chantal Akerman)于 2002 年执导的《彼端》(*De l'autre côté*),记录了一条从墨西哥到美国的非法路径。镜头下拍摄了边界、分界线(围墙或是栅栏),以及发生在四周围、浓稠的生活气氛。导演也取景了一些空间,录下声音,记录了白天和晚上的光线,通过边哨向前缓慢行驶的车辆、面孔、疲惫的身躯,在工作的途中对那些习以为常的夜袭逆来顺受,以及无论任何代价,即使是要穿过那可能会让自己遭受饥渴或是迷失险境的沙漠,都势必要穿越边境,前往另一方的决心。而在边界的另一方,那些看着他们非法穿越的本地人,通常不接受多于接受,一部分人会觉得已经涌入太多,

香妲·阿克曼,取自电影《彼端》静照,2002
Courtesy Chantal Akerman, thanks to Shellac

香妲·阿克曼,取自电影《彼端》静照,2002
Courtesy Chantal Akerman, thanks to Shellac

而决定消除其他想要侵入他们土地的人。阿克曼让我们感到边境的空间充斥着攻击和紧张的气息。几分钟的定格摄影,为我们紧紧掌握住非叙事瞬间的品质,而这品质会随时受到扰乱,因为如果有人进入这里,会经由他的行为、态度让我们了解其想要穿越界线的渴望。

镜头固定。我们看到一条在地面上的道路,道路左边有住家,门前有围篱,右边则是一片金属墙,从山的这边直向地平线那一端延伸过去。金属墙反射了光线和带红的色彩,让我们在白天和晚上的摇摆中,也参与了土地的颜色转变。在知道这就是边界线之前,我们会先看到一个结构严密的地景

图像,香妲·阿克曼透过特殊的取景,让我们可以同时感受到既接近又无止境的感觉。透过镜头的放大,让我们尽情享受了光线的呈现,不再提出任何的问题。什么事情都没有发生,我们只是相当单纯地看着金属的表面、道路、房子的边缘如何接收着太阳的光线,光线使得可见物完全变形。我们仿佛可以触摸到这个金属的表面以及经过一个早上太阳晒过后发热的土地。然后一个人把车子从车库里开出来,然后驶离,而这一切好像都是习惯性的动作。在稍后的一些时间,相同地方镜头第二次定格,我们才了解这个金属的围墙就是边界。而从我们了解这个事实开始,我们再也无法用相同的方式来感受景象,无论是这片金属墙或是之前感受到的那些平和的地景图像,以及人、事物的交流等等,都变得不一样。我们只看到有些人住在这里,有些人来到这里,思绪却在他方,停留在一个想像中更好的生活,那里饥饿是不存在的。

"当我在该地进行实地勘查时,"导演自述道,"这个地方让我产生了极强烈的印象……跟边境这个简单的想法完全是两回事。我不知道,例如说,我是否有意愿去拍柏林围墙。但是在这个小小的城镇里,在这堵墙上,有太阳在上面照耀,有小孩在它的旁边嬉闹,比起边界而言又有了更多的意义。"这"更多"包含了原来的、划定界线前的地景,和由人类决定而划定界线后的地景。这个影片会让人觉得十分不安,因为其他的影片都

是直接把地景呈现给我们,但这部影片却留在光线的灿烂中表现,而这光线的表现也在紧张的气氛中摇摆不定。地景并不同于土地,也无法用地理学的用语来解释,它是无止境、没有限制的。因此,封闭、一分为二都是对地景的一种伤害,虽然我们并非是用当地相同的方式来呼吸,所受的痛苦也比较少。也正因为我们可以感受或是无法感受到,导演香妲·阿克曼则让我们明显感受到边界的人类历史。这不是因为地景仅只是一个隐喻,或是利用它来说明其他的事情,而是因为作为时间—空间化身的地景,其本身也是包含在这时空之中。

透过镜头的长短,同样地也是透过看和感受地球的方式(她是如何取景、如何选择光线的时刻等等),阿克曼让我们接收到了这个"时间—空间"。"我希望观众可以在每个镜头下,感受到经由时间而获得的一种感官上的经验。制造这种感官上的经验可以让你们感觉到时间在你们身上流逝,电影的时间就直接进入到你们身上。面对这样镜头的观众,他们所得到的感官经验同样也是与情感经验相连结,而不仅仅只是心理状态上的。"这也是为什么她希望执导一部影片,影片中的影像就是呈现一种膨胀扩大的时间—空间感,我们可以在其中定位以便了解发生在边界那些摆脱不开的烦恼,以及对他人的恐惧及不安全感,而这一切都应归功于影像在我们身体里所产生的共鸣。

第三章　风景中身体的感受

关于风景的主题会在人类的行动以及人类历史上交叉产生一些问题。自我们了解风景的诠释有多样的特性后,我们应该依据奠定风景或者只是随附于风景的这些原则来把每种诠释联系起来:一方面是"客观"的背景资料(历史、文化、社会阶层等等);另一方面则是当事人心理和感官上的状态(当事人当时的心境以及思考和感觉地景的方式等等)。这极端的两者,可以由"主体/客体"二元论所带来的客观性观察目光伴随强烈的掌控意愿所发现,或者在身体感受沉浸入这个世界时所产生的看法中得到。这个章节命名为"风景中身体的感受"就是特别为这个经验而写。我们将研究现地创作完成的作品,并把重点放在第二部分讨论;从几位自十九世纪开始就奠定了关于感觉研究的艺术家作品来探讨。对他们作品的

经验——其实就是我们和周遭世界的关连感受——让我们意识到关于视觉的建构,不但需要从物件上着手(这个建构是建立在透视法的规则上),也要从心理上出发(例如西方主体/客体二元式的建构法)。如此,同时代中关于风景的许多诠释就得以发展和广为人们接受。在各类文献中最常被提及显示的却通常是发生在语言中,往往没有在演说或书本里再被讨论。这一章的目标之一就是无论如何,都要将文字和表现手法之外的经验化作语言,以便在今日展现它们的重要性。

一、历史

地景的再思考

在名为《地景的再思考》(*Rethinking landscape*)的摄影展览中①,南非艺术家莫佛肯(Santu Mofokeng)展示了他在南非和其他国家所拍摄的影像。我们就其中一幅名为《酒路,西开普省》(*Wine route, Western Cape*, 2002)的作品来看,作者是由道路的左边进行取景,拍摄一条穿越家乡的道路。这里的透视法以朝向地平线的方式呈现,而这条让人不得不注意、带点抽象特色的直线,会使我们联想起之前已经研究过

① 2004年冬天,于Pontault-Combault的影像中心展出。

的,关于欧洲道路系统的思想架构。首先呈现在我们面前的影像是一片柔软、起伏状的土地,道路的两边是经由人类整理后(如道路及耕作),带着一定规律性的农田,而路边的绿草则在风的律动中发着闪闪的光芒。我们可以感受到一种空气,同时也是时间的幅度。影像中的农田沿着路的边缘,直没入天际。为了能更清楚了解影像,如同莫佛肯一样,我们必须先了解这里的所有农田都隶属于一位所有者,他掌控了这整片土地,当然也不要忘记南非的种族隔离政策。在这里地方和地景的关系仍然涉及通行权和所有权的问题,而这一次更是带着暴力的隔离政策和禁令;南非的隔离政策和严禁令于1950年投票通过后,施行了十四年之久。因此南非成为一个实体上、社会上、文化上有着多重边界的国家,它分离了白种人、黑人、印度人以及混血人种。

当我开始这个风景计划时,我试图为我自己找回南非的地景。因为在1994年选举以前,起因于皮肤的颜色,我在整个南非的行动是被限于某些区域的(意识形态的地景?),理论上,我现在是可以在整个共和国内自由行动(政治上的地景?)。

我无法代表每一个人讲话,但是我可以告诉你,如果我邀请我的黑人女友去大自然里散步(例如马格雷斯堡

莫佛肯:《酒路,西开普省》,2002　摄影　© Santu Mofokeng

山),她就会嘲笑我。对她而言,带她出去应该就要去赌场,那里有各式各样的玻璃制品和各种奢华。大部分的南非黑人已经疏离了地景,赌场生涯的魅力和耀眼光彩是活着的意义。只有极少数的南非黑人摄影师!——如果有的话,从事地景拍摄的工作。对我而言,风景摄影师是"上帝"的综合体:是拓荒者、探险家、地理学家、科学家、浪漫主义者、爱国者等等,总之就是帝国主义者。但是现在我并不相信这样,因为在今日全球化的世界里,我正试着去发现自己的道路/位置/地方。我并非浪漫主义者,却可能有点天真,但我相信这点是可以原谅的。

在南非,身为一位黑人风景摄影师是件怪事,这点倒

莫佛肯:《斯普林博克附近,北开普省》,2003　摄影　© Santu Mofokeng

是真的。但我希望很快就可以改变。南非的摄影主要都是关于社会/政治的写实主义(你不应该忘记对抗南非种族隔离政策的奋斗历史,现在则是为抵抗艾滋流行病奋斗)。其他的则是关于中产阶级的感觉/虚荣,而这是相当腐败的。①

因此在1980年代,不同于有意地抓住一些揭露某一情境的记录影像,以供反种族隔离政策用,莫佛肯开始摄取一些小

① 2004年冬莫佛肯与作者的一封信中提及。

镇每日的生活,以及宗教场所。对他而言,地景跟人是分不开的,它有自己的历史,因此它也许也有一段记忆以提供摄影者询问。这个记忆是当地的,但范围更大,它不但是这个地区和最近历史的记忆,也是所有发生相同种族大屠杀地区的记忆。在一份2000年的"宣言"中,他坚持着关于记忆的问题,他解释欧亚地区发生恐怖事件时关于地景的调查说道:

> 南非种族隔离政策的结束是近年的事,当地的人们也对此提出质疑,其中的困境是如何处理过去记忆的问题。举例来说,谁拥有这份记忆?是什么被重新回忆出来?如何回忆?记忆的时间有多长?我们该做些什么?我们需要这份记忆吗?带着这份记忆,我们可以信任谁?
> 1999年拜访英国—布尔战争战场,那里有最新发现死亡的黑奴集中营墓穴,此行是为我所进行的地景作调查日志,这与欧洲、亚洲地区一些恐怖事件有很大的关联,同时也是为这些问题寻找答案。日志是从家乡开始,在那里我审视着充满精神层面意义的先人墓穴旧址。将墓穴石块重新安置于伯利恒这个新市镇,仍然被视为对种族隔离统治的亵渎行为。我将密德堡和布兰佛特城的集中营遗址及埋葬地和巴黎的万人冢相比较,万人冢的死骨已在美学的考量下重新整理,以便吸引观光客。而

一度为德国殖民地的西南非洲的纳米比亚则拥有一个较不为人知,接近1904年马赫雷罗(Maherero)种族大屠杀的遗址。

(……)有些人注意到自然对于人类所遭受的苦难其实是冷漠的,在欧洲、亚洲旅行期间,我纳闷,也想知道,我们南非人到底是否可以从这些地方学习如何处理我们自己的那些恐怖记忆?我们是否无法向自然学习?后佛朗哥时代的西班牙,如何处理相关问题,是否可以为我们提供一个替代方案,我不知道……①

2004年时,莫佛肯也曾写道:"我不知道这份调查会带领我到什么地方,举例来说,是什么以'精神上的风景'开始,却带领我往'悲伤的地景'走去(是恐怖的观光?),然后又将我的注意力拉到'地景和记忆'以及许多其他的问题上,这些问题例如:'谁拥有这些记忆?',我是在'工业'或是'虚构的地景'上工作(例如,绿色和平组织土地修复运动后的地景)?"②

"要求收回南非的地景"并不仅以土地回收或是获得土地通行权为限,即使这些都是非常重要的。向那些发生恐怖事

① 《莫佛肯在春天的夜晚》,请参照其网页 http://pat-binder.de/en/kollwitz/mofokeng/index.huml. 作者已于文中加注标示。
② 2004年冬莫佛肯与作者的一封信中曾提及。

莫佛肯：《波兰KZ2-比克瑙入狱者被焚后骨灰丢弃之湖》，1998 摄影 © Santu Mofokeng

件的地景提出疑问——通常这些地点也成为观光的景点（而这也为这样的地点带来观光的灾难），也无法让莫佛肯完成可以论证的影像。风景，一如他所从事的摄影，永远是正在进行中的调查，没有限制于何种样式（肖像、街景或是旅游……），它是一种存在的方式，向其中的可见与不可见提出询问。

　　我并不尝试将地景分类，也没有企图要将风景一词重新定义。我使用的字词代表的是现代意涵的风景，与古典绘画（和摄影）或是地理学上的定义有所区分，它包含精神层面的观点。我希望这么假定：风景的欣赏是透

过个人经验而来,是环绕其他事务之间的虚构和记忆。也就是说,它是透过意识形态、教化、设计与规划以及偏见而来。现在我正注视着里和外——里面世界/外部世界的界面,那里,在特定的时间和空间中,客观/主观的环境会告知/决定存在的经验。

一些诸如"自然"或是"原始"等等的字眼都会让我存疑,这些都是旅行社宣传的花招。例如像田园诗这样的词语,其实是发生在人们怀旧的情绪上,除了缅怀那段已经过去的时光,也没有其他的了。那就是一旦这个文化

莫佛肯:《马卢蒂山脉,莱索托》,2003　摄影　© Santu Mofokeng

消失,它就往往变得令人怀念。我们居住在一个贪婪、经济导向的世界,它可以阻挠,也可以增加一个人在这个世界上的生存观点。因此,我试着将这个观光旅行用字的地景(landscape)分开再合并,成为"土地(land)"(一个动词)和"景观(scape)"(视野),以便表现这个世界是如何根据人的财富或是历史而有了诸多的禁令。①

这是经验问题。关于视觉可能性问题以及它是否被授权或是被禁止的问题。这里的土地(land)并不是土地的一部分,而是一个动词:是把脚踩在地上的行动,脚踩在某一块地上,每一步都是全新和珍贵的。我再补充,这无疑也可以与地景产生关联。而这个关联不但是身体也是心理上的,此外,更是崭新没有被表现过的。当我们和世界处在交流的状态时,世界并不限于视线所见。莫佛肯的影像让我们觉得,他与他所拍摄世界的关系并不客观。他并不是从物体本身的逻辑下建构他的视线,当他想要在镜头里有些明确的事物时(广告招牌,斜挂在树上一颗动物的头颅,一群走在路上的人……),这个物件往往不会是中心的影像,也不会是注意的焦点。好像他的目光并没有(就这样)停下来,仿佛他同时看向好几个方

① 2004年冬莫佛肯与作者的一封信中曾提及。

向。有时他的目光也给人一种好像是一个巨大侧边运动的印象,就如同是在我们前面吹过的一阵风,从天空到地上,扫遍了整个空间。

现在时的感官和记忆中的感受

在第二章中我们已经讨论了行走和地景之间的关联。当我们走路的时候,我们和周遭的世界彼此处在一个深厚的关系之中。空气、温度及气味都会改变我们的呼吸和步伐速度,同样地,地面也影响着我们脚步踩下的方式。当我们感觉地景穿过我们的身体时(因此,不单单是我们穿越它),步履也会和身体融入这个世界的这一刻一致。在交流中所建构的地景是无法完全表达出来的,因为它也包含了 种经验(请参照《闪电平原》章节所述)。这种地景的诠释,与需要一个边框为界的地景是完全不同的。对于一个需要边框为界的地景,不论走路或者散步也只是先于视觉前的动作。我们可以在道路的转弯处,在透视法的开放处或从一个较高的视点上发现了"风景—画作",而这也正是各个导游手册常吹嘘的散步目的。例如理查·隆的摄影作品,更确切地说就是一些框起来的地景画作。一方面,作品没有表达出作者在行走时的感官经验,另一方面,作品也没有办法让我们感受到身体在这个世界中的沉浸感。如我们可以看见的,理查·隆的大幅作品也复制

了一些工程建设的图解,但这类表现手法却让我们与拍摄地点产生一定的距离。

1997年,在敏斯特雕塑展览中①,艺术家胡斯(Bethan Huws)选择邀请她的参观者一同散步。名为"希赖斯"②的作品,以一块大型看板开始。看板上显示这个地方的地图,里面有着艺术家建议的路径,旁附文字说明。看板的视觉结构会让人产生一种不连贯的阅读感,而文字说明更有如一座座思想的岛屿,彼此连结起这个地方——它的历史、艺术和语言,目的就是要我们思考我们与世界以及艺术的关系。对于散步,艺术家建议我们先通过一座跨越一条河流的桥,然后走进树林,最后顺着田边转回来。在读完这个看板之后,我们就顺着水上的小桥走过,把之前的湖泊和住家都留在身后,然后取法一条小径,走进一部分栽种球果植物的树林。笔直的路线则在阴暗的树林里形成一条透光的区域。艺术家是从本身的经验出发来构思这个作品,在她刚来拜访这个地方的时候,她在树林里发现一个因为第二次世界大战时的炸弹所形成的火

① 这是位于敏斯特市中心的一个展览活动,各国的艺术家受邀前来完成一件作品,绝大部分是雕塑品。参见来自瑞士的艺术家罗曼·辛格(Roman Signer)的作品《比雅久喷泉》(*Fontana di Piaggio*)和《拐杖》(*Spazierstock*),参考《艺术介入空间》,页130—134,2002,远流出版社,姚孟吟译。

② 希赖斯(Hiraeth)是威尔士语,无法直译,可理解为"带着忧伤的乡愁"。

胡斯:《希赖斯》,1997 印在看板上的文字和地图(260×150 厘米)
敏斯特雕塑展 Courtesy Bethan Huws Photo:Roman Mensing

山口。事实上,在浓密的树林里,我们借由一个个的洞窟或是影响所及而造成的空地上,会继续发现四十几个火山口。这些开口加强了树叶的密度,与笔直的道路也显得十分不同。因为艺术家已经知道洞窟是炸弹形成的火山口(她已经看过一个了),她了解到,这就是这个地方和历史、记忆的关联。"寂静相对于炸弹爆炸的巨大声响,两者我都在脑海里听到和看到。/平静相对于事件被丢到空中,然后又砰然一声坠地的巨大力量,两者我都在脑海里听到和看到。/(……)我经验到和平的伟大意义。"

即使身处于安静的树林里,艺术家本身思绪不由自主地将

悲剧性的时刻现实化,这是她感动的来源。但她不想要以这种方式来和我们交流她的经验(看板的说明文字也没有这类的叙述),而这也并非是自传式的作品。严格来说,条理不甚分明的说明文字要表达的只是一个正在走路的人的想法。而看板中胡斯所提议的散步路径,是同时涉及我们的身体和我们的精神,我们的目光和我们的看法,现在和过去,我们自己和其他人,自然和文化(历史)。当我们散步的时候,我们无法完全记得曾经在看板上读过的文字,记住的往往只是它们的精神,然后每个人再依自己的方式,回应着它们在艺术、语言和地方之间所陈述的关联。如果我们并不是周遭环境的外来观众,如果我们有参与当时事件,如果我们认得这些炸弹的火山口,如果我们可以在火山口中看到和感受到那些突如其来的事件,我们就会在我们和世界之间建立一种相互交流的关系,这种关系同时是从我们的感觉和身体而来,以及从我们的思想过程中发生。

　　从我们的经验出发,关于历史和地景之间关联性的问题就有了意义。较常见的做法是想把两者之间的痕迹找出来,或者是描述出来。一般来说,摄影或者是影片就扮演了见证的角色。胡斯的作品和南非艺术家莫佛肯的摄影研究让我们看到,这些关联已经超越了表达和描述的框架之外;地景的发展已非固定在符号密码的表现手法里,在与世界以及记忆的宽广关系中,它有着众多且不同的调性。

二、参与地景建构和置身其中

工作—地景

邻近阿姆斯特丹,在阿克马城郊区一个停车场尽头,有一条木造、略微架高的步行通道。当我们走上这座步行通道的时候,我们和该地区的关系也会开始转变:我们发觉自己是在一片海埔新生地的边缘,这片海埔新生地占满了我们整个视野。模糊中好像可以感觉到地平线彼端大海的气息,以及在右手边不远处,在一条车辆往来频繁的公路之外,一座城市轻微的颤动。这些不但是视觉上、嗅觉上,也是听觉上的感官,带我们直接进入这个区域、它的情境以及它部分的历史中。步道成为一座桥、一段斜坡、一条蛇;在某个地方,它会穿过车辆繁忙的公路,把我们带到城市的花园和住家当中。比例很快变化,步行通道提供的路径、经过的地方和木造通道上的脚步都以某种不规则的方式起伏着,与单调、平坦、方格状的海埔地的视野不同,也与郊区鳞次栉比、外形相似、如同只是在一个二度平面上向上高耸的建筑物所产生的印象截然不同。利用整个建筑工程预算的1%,委托日本艺术家川俣正(Tadashi Kawamata)制作的这个步道,是为布里杰德(Brijder)基金会于1994年完成的医院所设的公共艺术。这个医院专事

川俣正:《工作进程》,阿克马城,自 1994 年开始
Courtesy Tadashi Kawamata Photo: Leo van der Kleij

勒戒者的医护(例如酒精、毒品、药物或赌博等)。架高的步道从医院的停车场开始,并从建筑物的两边分岔开来,以便扩展至四周的海埔新生地。

透过它的概念和完成,作品对于将地景的诠释视作一种纯粹的沉思提出质疑。就它的标题——《工作进程》(*Working Progress*)而言,就已经指出工作以及过程的重要性。"过程性创作"(work in progress)的表达用语也常使用在作品还没有达到最后确定形式的时候。题名《工作进程》强调行动本身甚于作品(work),强调集体的完成,更甚于单一可识别的作者。集体制作的方式是完整作品的一部分,而非只是作品完成前的一个准备阶段。在阿克马城,帮助艺术家完成作品的,绝大部分都是医院的病人(以及所有希望能参与几个小时或几天的人员)。也是从这个时候开始,由这个步行通道所提供的医院和城市的连结就产生了意义——它可并非只是为了喜好散步的人而单纯设立的步道。这位日本艺术家想要创造的是一条多向的道路,在第一时间里先把医院和其紧邻的四周联系起来,并逐渐在工作进展中,将那些较远的地方,诸如右手边的城市,甚至其他布里杰德基金会的中心都包含进来。①

① 在1996年时已经建了1.5公里,隔年再增加3公里,进展方向会依据土地获得的不同来进行改变。1999年时,因资助中断,这个计划可以说已经停止,目前只剩下步道的维修工作还会进行。

川俣正面对着医院的宗旨:"希望病人可以在社会上重新生活",却对医院位于郊区,完全独立于城市之外的地点,感到一种矛盾,他说:"我对这个地区平坦的那一边印象深刻,在海埔新生地和其他世界之间一点连结都没有,这是一个非常孤立的情况。整个旅程和行动都让人着迷,然后我看到了水——在荷兰到处都可以看到的水,我立刻就知道我将使用水和步行小径的隐喻,让医院的病人可以象征性地重回社会的怀抱。"艺术家了解到参与作品制作的事实,可以让一些远离社会舞台,有时甚至已有十年的人,重新为自己建立一些事情,诚如艺术家所说的——"诸如一个风景"。对川俣正而言,地景涉及他们与社会进行连结,或者指出其缺席;地景也会和这些人在这个区域里移动的方式、选择行走的道路,以及看到的事物有关。共同制作,犹如对这个作品的体验,没有办法取代医疗。艺术不是社会的医疗替代,反之亦然。但至少,艺术家也体认他的作品只是为了"医院的病人可以象征性地重回社会的怀抱"。依据他的看法,地景的重建,要从自我和世界的接触而来,而这个接触可以在集体工作和逐渐进展的过程中得以实现。这个接触也不是从地面上的一个固定点展开,而是在前进和行动中逐渐发展,作品过程的所有动力都因此会被导向他方。

此外,《工作进程》这个作品的最后并不是一件成品或是

川俣正:《工作进程》,阿克马城,自1994年开始
Courtesy Tadashi Kawamata Photo: Leo van der Kleij

雕刻品,它只是为了能让我们在它之上行走而制作,因此在这同时,最初的计划也不会被开始和最后来决定。概念上来说,介入既没有空间也没有时间上的限制,当然这个作品也会遇到出自环境技术层面上的限制。[1]然而,川俣正在自行重新制造地景图像的同时,就超越了既有体制的掌控,他所创造的道

[1] 例如,地主拒绝步行通道经过他的土地时,它就会从该地绕过而走向其他方向;并依据土地和环境来决定建造的方式,所有的障碍就都变成可以接受的事件,存有对偶发事件或是法规限制的概念;例如要建造这样的桥不能没有负责海埔地水位管理单位机关的允许,要让步行通道跨越 条公路也要依循负责道路安全的责任机关的相关规定等等。

路并不是一旦完成就要受着法律或道路条例控制的道路。甚且,如同铺展一条无止境的网络,超越了地区的界限,因为步道可以同时由很多方向而来,也可以去任何地方,这样就相对降低了阿克马城行政中心的重要性。①此外,他并不建议以其他物件来取代现有的社会结构,也不是要创造一些人工的社会连结,他只是想要启动一个从对该地方感官经验开始的交流过程。因此步道以一条道路的样式存在,在经验上(更胜于只是地理目标的到达),在它与世界、地面、天空、水和其他无论任何东西的关系上,自有它的意义。步道不是一块土地,也不完全是一个地面,如果它是一个线条,却没有明确的轮廓,也并非笔直的小径,在有如波浪的起伏中,带着一种如植物或者动物般性感的体态。而且亲眼可见的是,不同于海埔地几何式的设计,它带来了一种温柔的律动。

随着走在步道之上的人们,也因参与制作或只是单纯前来观赏的人不同,步道会以不同的强度改变行人与该区域的关系。附近的居民就曾经这样说过:有了这个步道,他们才发现这个他们每天都在看(却没有看到)的景色。他们正需要这么一个土地的入口和通道,这个入口和通道并不依循着方格

① 这里可以补充说明的是,此处也有船只建造的计划,用来驶向水平线的那一端,另一个国度。

状海埔地的规律顺序,并邀请着他们前来走一走。对于一直都居住在这个地区的人而言,这肯定是一个令他们惊讶又觉得幸福的发现之旅。即使步道有一点高,即使我们并不是直接走在农地或水上,整个情境也让我们有不同的感受,步道的高低起伏会改变我们的视点,上坡、下坡之间形成不同的水平变化。木头的声音以及我们的脚步在步道下造成的回响伴随着我们的行进。这不是关于把脚踩在海埔地上(那些并不是公共的土地),而是关于感受自己在那里,并松动我们以建设的方式、地图和交通工具来编织的与世界的联系。

心理和感官的状态

川俣正作品的经验不禁让我们自问:观看一个地景时,它的主题该是什么?谁参与了,谁又是其中的一部分?换句话说,我们将对一些对应于目光、看法,甚至如何进入或使得无法进入一个地景的方法,就其心理和感官上的状态来进行分析。之前我已经介绍了十九世纪初画家透纳一系列描绘英国的风景画作,我提到了关于工作和劳动者(农人)的问题。对某一社会阶层的人来说,将他们(工作和劳动者)的形象呈现于美丽地景内的表现手法毫不值得感激,唯美主义者不同于这些塑造并维持地景的劳动者,他们表现的也是漠不关心的态度。劳动者的出现只是会降低这些人凝视乐趣的品质,妨

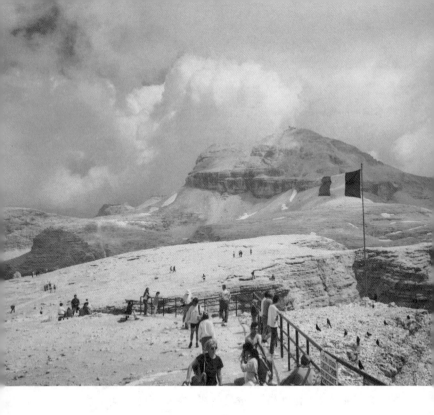

碍了观赏的视线。我们是否可以因此推论说，并没有为农人而设的地景？为某一阶层所做的地景诠释是否可以排除其他阶层的地景？地景是否有"拥有"和"排除"这样的筹码？或者，相反地，地景本身根本没有不同的了解方式？地景的多样性是否意味着一种宝藏或者它就是代表那些彼此封闭的小世界？一些理论家很快就下结论说：劳动者或是农人并不知道什么是地景。这是否就是一种变相的社会歧视？在我们使用地景这个字词之前，中世纪的画家或是抄本彩绘师就曾经画

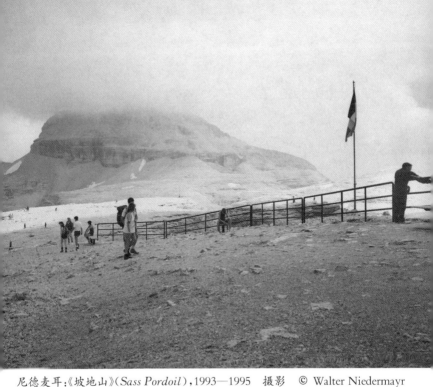

尼德麦耳:《坡地山》(*Sass Pordoil*),1993—1995　摄影　© Walter Niedermayr

出农田工作的情景。将"地景/劳动"分开的二分法是否出现在十七世纪的某个时期?然而在这个时期,一些作品,例如罗伊斯达尔(Jacob van Ruisdael)绘制的《哈林风光》(*La Vue de Harlem*),实则已经超越了这个二分法。

此外,一样的观光点,有些人会使用地景一词,其他人却没有,这显示对于地景,这些不同的人并没有分享相同的背景或者相同的象征符码,甚至对于日常生活的事情也一样。他们在心理和感官上的状态并不相同。然而可以确定的是,现

代地景的概念,若是在美学的范畴内发展,就会由有相同文学、哲学、艺术背景的人分享,而非由那些劳动者或者是农民所共有。在社会、文化上是存有一种不可否认的差异性,因此我们应该自我探询这关系到的是一个什么样的地景。我们可以回想西美尔于1913年为"艺术的风景"所下的定义:风景就是一种表现手法。对西美尔而言,当一个人离开城市之后,一个地区可以在他带着观光、审美的眼中成为风景。但这类"被再现的地景"不会成为该地区劳动者关心的事情之一,劳动者或是农民看不到他们所耕种、照顾的土地,却从风景画作的过滤下才看到森林、平原、河流、山脉。今日影像的传播往往改变了观赏的目光,透过保存风景(也包含农业)这个最新的概念,某些风景画作也介入到保存或者文化的界面上。而这是否代表着,一种相同的观看方式正被大家共同使用?或者某个对地景的诠释方法正开始涵盖了其他面向?尼德麦耳说,"这看起来好像很有挑衅的意味,但实际上农人对我而言,是唯一真正能看到地景最原始样貌的人,也是唯一能用最公正的方式感受它的人。(……)对他们而言,这可能也是命中注定的,无法看见因为一些不同的影响而导致出的地景和变化,例如气候、生态问题等等。为了本身的存在,农人需要去看地景,他们进行的方式远比我们想像中复杂。至于那些城市的人们,对于观赏地景也有自己不同的方式。小部分的人偏好

凝思的方式,他们是来自另一个生活层次的人,远离现实,对生存的状况少有概念,眼光也通常较具理想性并与地景之间带有一定的距离。我们可以说绝大部分的人宣称看到了地景,因为他们特意旅行去看,然而实际上,这是我们搞错了。因为在所有休闲或假期的地景里,除了小部分的例外,我们可能会更注意到当地可以发现的东西,而胜于看景。各式各样的运动,例如滑雪板、滑雪、飘筏等等,占据着我们的休闲时光。即使在广告宣传里,大部分的运动总是让我们觉得与大自然非常贴近,但一旦我们进行这些运动时,我们往往会因为太过于专心正在做的事情,而让四周的景色只是片断地滑过,其实我们已经成为'运动的工具'。"对尼德麦耳而言,相较于因从事农业劳动而看不清眼前的景观,休闲、体育活动、观光更会严重让我们对地景毫无知觉。这里,我们再次见到一如哲学家汉娜·阿伦特(Hannah Arendt)所宣告的——消费性社会,与世界的疏离感以及极权政体,可谓二十世纪的危机。

十九世纪时,相较于自由,美国人梭罗曾在地景和劳动之间提出了反对的立场。在《湖滨散记》中,他这么写道:"我看见那些年轻人,我的同胞,他们的不幸就是继承了那些农田、农舍、谷仓、家畜,以及农业用具(……)。他们最好是出生在大片的草原上,由母狼哺育,这样才能神清目明地亲吻这片农场,而非总是被叫着去劳动。所以,到底是谁让他们成为土地

的农奴呢？"地主不是唯一无法拥有"神清目明"的人。"通常，即使在这个相对自由的国家，人们因为无知与错误，常常受困于生活上一些人造的忧虑以及粗重的工作，却不知道去采撷他们最美的果实。""神清目明"，不是要变得漠不关心，而"不看土地真实的面貌，不工作"。对梭罗而言，那些知道也可以欣赏自然和地景的人，就是那些不会让工作弄得昏头昏脑，也不会在自己的能力和限制之外加重自己责任的人；而是和自己四周建立关系的人，知道观察四周，看得到果实（不论用作本义或是转义）并会品尝的人，因为他不会欠缺做这些事的时间。在阿克马城，艺术家川俣正让参与《工作进程》制作过程的人，重新和地景产生连结，这是一种感官上的地景，不受任何规则管理的世界的地景。这个地景不是靠凝视，而是靠感觉，或者更正确来讲，它和敞开接受世界的方法一致，因为存在于个人小世界中的限制已经解开，我们会感觉到自己正加入这个世界。

在不同的社会阶层和文化属性之外，地景主要的区别方法并不是来自于定义或是表现手法，而是我们是否总是和世界保持连结（或是自己无法总是存在其中）的这个事实。换句话说，就是我们没有办法总是自由的，我们没有办法一直看着地景或是凝视它，我们没有办法总是感觉得出我称之为"地景情感"的东西（这是《闪电平原》作品里的经验，从被唤起的中

断和迷失感中得来)。这些暂时让我们失去知觉的,都是起自于外来的事件,例如战争、饥馑,以及当休闲或者工作让我们成为"土地的奴隶"(梭罗语)时,或者当我们是处在以经济为导向的世界关系(产品、效益、盈利)中时。此外,地景情感对于精神分裂患者而言,可能并非是一种敞开的经验,反而是毁灭性的感受。这类区别应该要再加上观者在面对景观时,其态度或心理和感官上的状态,会在目光和看法之间造成不同。西方式的看法常常是观看者会在心理上将自己置身于他所看的东西之外。为了能够在距离下欣赏景致①,他就会把自己摆放在诸如阳台或是橱窗后的位置。观看,不同于注视,指出了一种感觉的关系,就是身体感到沉浸在世界的感觉,观者可以感受自己的呼吸,并同时观看、吸吮、品尝。在同样的主体/客体二元结构下,观者又常带有强烈的权力意志。在被看之物会转变成作品的原则下,保持距离才是客观的要素(手冢语)。因此,地景的结构也往往参与了人类想要掌控的欲望。

如何让地景是被体验而非被观看,主要牵涉到观看者的态度(就是指那些艺术家、观赏作品的观众以及那些塑造和培育地景的人)。在观看者与世界的关系中,在没有身体感官的

① 就他无法完全将其否定的层面来说,这个距离是 种人为或错觉的,至少,距离是伴随在客观性旁的心理和感官上的状态。

加入下,如果观看者在某一瞬间产生和世界的联系中断,他就是在观看地景,并正将世界转变成作品。如果观看者是单独和周遭的事物一起,并以身体感受着,他就是在体验地景。对于使用透视法或是单眼透视法来造就一个可以"省略身体"的观看者,透视法往往就变成一个会丧失与世界联系的系统,当代一股反省的潮流假设地景表现手法的新发展(自此被认为是乡间而非城市的),就与想要摆脱透视法则的欲望一致。这股潮流会让我们想起自吉奥乔尼(Giorgione)起始的十六世纪威尼斯风景画派或者是十七世纪的荷兰画派。一些十七世纪荷兰风景画派的作品十分强调宽阔的天空和云彩的重要性,画家往往把画作的水平线条放于相当低的位置,让天空和云彩占了整个画面的三分之二,因此,对于空间的描绘常是使用非物质的空间(天空、光线、事物出现时的色彩变化等等),而不是利用几何测量系统来精密计算形状的大小。这类表现会影响我们在感官和心理上的布置,如同维米尔(Johannes Vermeer)在其著名的作品——《台夫特风光》(*Vue de Delft*)中的表现;画家在把我们带入画作的同时,也同样让我们感受到画中光线所引起的膨胀感,白云飘过我们头顶所留下的阴影,我们就在这光线之中,彼此分享相同的时刻。而无论从近到远,从沙岸到建筑物,我们所感受到的情感则更加深了画中明亮跳动的节奏。

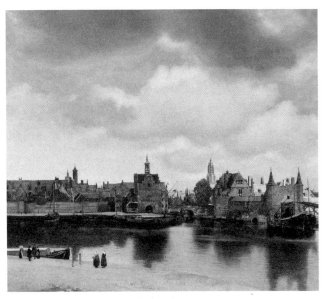

维米尔:《台夫特风光》,1660—1661
海牙莫里茨美术馆

三、利用结构来超越框架

在都市方格中心的某一点

之前我们已经从《闪电平原》的经验中开始接触方格的概念,德·玛利亚的这个作品也会让我们的身体感觉迷失,对原本的几何构造系统产生一种中断的感觉。我们不禁会自问,

这个中断是否是艺术家想要造成的感觉?美国西岸的艺术家欧文(Robert Irwin)就设计了一些设备来让我们意识到方格的无所不在。他的作品就是对世界和生活框架认知的经验:"对世界保有一种纯粹以及天真的认知恐怕是不可能的。(……)对于这些事情,我们并不是从初始点开始,而是在中间的某一点。举例来说,心中对于一条直线的想法(在自然中,直线却是不太真实的)。有一段很长的时期里,在欧氏几何学的名下,我们的'直线'一直被认为是复杂抽象的基础。甚至,长期以来我们是依照我们自己的概念来考量一个被加工建构成的世界,也就是说,先设计方格然后形成都市,先有边框及构图然后进行绘画,一点接着一点,如同生命的过程阶段。现在把你自己放在这社会中间,这些会成为你本身存在的价值、真实性的现实框架(实体框架),然后不妨自问:'我可以知道什么?'"艺术家欧文紧接着说道:"我们绝对无法单纯地从世界中脱离,然后在全然无知的情况下累积事实,而没有在心中存有一个预设的感觉/概念的框架,没有一个将这框架放到现实中的观点。"

走出来到世界中,常常意味着一个都市人从走出自己家里开始,然后走进都市里,也就是说走进城市结构里面。若身在一个美国大都市里,我们要怎么回答欧文所提出的问题:"我可以知道什么?"我们是否只有单纯知道这些结构,虽然这

些结构在西方已经变成了都市人想要接近世界的主要框架?它们包含其中,也指挥着他们的生活。①所有的框架都已事先决定了我们和周遭事物在感官和心理上的关系,但重要的并不是要寻找如何从框架中脱身开来(因为总是至少会有一个),而是要能意识,要有心理准备。欧文担心的是我们并不重视并寻求了解这些环境的条件,而是无知于它早已被决定,或者我们把环境认为是一个中立的元素,并不会影响到我们的感觉。如果是这样的情况,我们就必须忍受一个秩序井然的世界和自我。里面完成的装置会和框架完整结合,以便使我们得以产生经验。框架从所建立的结构中间开始,在展览空间里发展,然后再延伸到外面的环境中。

1977年,在沃大兹堡(Fort Worth)及纽约的惠特尼(Whitney)美术馆里,欧文在展览室中完成了两个与该建筑结构紧密接合的装置。在那里,他揭示了方格的主导地位,以及一些直角的支配权;它们决定了地板、天花板、照明的位置、门框、地下通道等。经由这些透明的线条和帷幕,以及光、影的游戏,欧文强调出那些围绕所有物件四周的气体,并将它们包围起来以便改变空间和它结构上的感觉。一旁张贴的说明

① 方格并非一定会与非人类的结构相吻合。例如勒维特(Sol LeWitt)或是德·玛利亚就在我们感觉经验的相对性中将方格生动化了。

文字邀请参观者继续他们在外面——马路上的经验。一旦他们的感觉因为参与他的装置而加剧,他们就可以看到或者发现所有水平或垂直的线条,正支配着所有的建构(建筑物、基础建设……)、公共空间(走廊、人行道……)以及向上延伸的物件。这样一个经验——身体在一个具体的时空中感受和思考着,与世界带有距离的观察经验不同(如前面所提的透视法则),因为在质询我们自身环境的同时,身体也会感受到自己浸淫在这个世界中,并导引我们思考我们自己身处的框架内部的关系、地位、位置、空间的幅员等等。这个经验并不仅仅包含他们对事情的观点和他们的认知,当然也包含心理上的建构、观看和思考的方式、在建造的空间中我们是以何种方式移动。

"现在我们正在谈的是:改变如何看世界的整个视觉结构。因为现在当我走在街上时,我已经不再希望,至少在同等级上,以相同的方式把世界带进焦距中。现在的我正使用一个全然不同的步骤来让我的整个视觉结构改变。所以艺术那一类的隐喻是非常轻率的;我是说,它们会有能力去改变文化本身中每一个单一的事情,因为我们所有的系统(社会、政治系统以及所有的法律)只是简单、合理地反映了我们心理的组织。因此我们正在谈的是一个不同的心理组织,这个组织最后终会导致出其他不同的社会、政治和文化组织,因为这些其

实都是相同的事情。"这些"心理组织"包含我们生活中所有的层面，无论是具体或是抽象的。因此，关键在于如何在众多建构物、系统和结构中分辨出是什么限制和支配了我们，以及是什么让我们处于一种从属的关系中，又是什么让我们得以感受自由的经验、把我们向世界展开（也因此，把我们向其他人展开），在其中我们得以感受轻盈，可以自在地移动。这就是我们可以找到把我们从存在的不舒服中解脱出来的方法，并设计制造出可以让我们自己欣赏的日常生活。关于这点，需要再加上根据不同的文化、对于空间—时间各种关系的思考。在接受一个重要文化差异的同时，一个城市不能只受主流思潮（某一类的思想系统）的掌控，因为这一类的思想系统会让那些没有相同时空结构的其他种族感到不安。

现象的特性

在把研究越来越推向对各类现象的经验的同时，一天，欧文彻底离开了他的工作室。舍弃了绘画和雕塑这类的作品，转而特别专注于对各个情境和环境的创造。在与作家卫斯勒（Lawrence Weschler）的谈话中，欧文描述了这个转变的发生："你知道放弃工作室最大的损失是什么吗？"欧文问卫斯勒，并说道："不是失去我在艺术世界的身份，也不是造成我经济上的损失，不，两者都不是，而是对于一种思考方式的遗失，是实

体事物的失去。过去二十年来,我一直只是想着要生产作品;我在一些具体的事物上工作,以便实现我的想法。我是一个相当重视触觉的人,我用感觉来思考,现在没有任何实体的东西可掌握,有一段时间让我十分困扰,我是说,我很清楚自己是如何陷入那个尴尬的处境——我的处境就是很简单地被出现的问题控制着。我不知道要如何处理,我必须训练自己一种新的方式思考。"

离开了工作室,他的注意力不再集中在一些事物上,而是专注于他自己思考的方式、他从心里走向世界以及走向作品的状态(他的感觉和感受)。而从这个时候开始,他也好像可以走到——严格来说,没有什么实物的地方,相对上没有任何东西或者也许没有任何事情可以做的地方。

> 因为一些理由,我开始出发前往莫哈维沙漠(Mojave),一大早我就把车开出城市,驶向路的尽头。在某一天的某一刻开始,然后稍晚,进入了亚利桑那或者往南走向墨西哥。我开始循着一条调查路线,或无论如何,重拾一条我曾走过的路线。
>
> 西南方的沙漠吸引着我,我想,因为这个地区少有能引起注意的东西。这是一个你可以独自走上一长段时间,好像没有任何事情会发生的地方。全部都是极为平

坦的沙漠,没有特殊的情况,没有山,没有树,没有河流。然后,突然间,它呈现一种……这个很难说明白,一种几乎是魔法的特质。它突然站了起来并发出嗡嗡的声音,它变得如此美丽,如此难以置信,这个现身是如此的震撼。然后二十分钟过去,它会自然地停下来。我开始想为什么,那些事件到底是什么,因为它们是如此接近我最感兴趣之处——现象的特性。一开始我以一种非常笨拙并且显而易见的方式着手,比如说,就有很多事情明显地与我们的预期相矛盾;它们也不符合透视图法:前景会变成背景,背景会变成前景,或者土地好像站了起来,而非如一般所知的平躺着。所以我开始简单地记下那些事件,并有规模地留下小记号。然后我发现会有一些持续的情况:如一年后我回来找它们,我会发现相同的地方,最主要地,相同的能量也会在那里。这里我说的并不是某一种超自然或是神秘的活动,只是单纯地说明我对四周感受的能力,有一些事情是非常触觉地并明显存在于这个特殊,比如说,甚至没有超过二英里的地区。

在他转向现象特质以及本身感觉的研究时,他探讨了可以让他震惊以及无法预测的事物:

所以我相当真实地记下这些地方,我在站立的地上留下一小块积木,拉直一条不锈钢金属线朝向水平线那端,可能有一英里长,它只简单地指出了一个方向。这就是作品。但现在看来这一切都显得很陈腐,我也不会再做一次(虽然,现在偶尔我还是会进到沙漠去)。我了解我为什么起初要这样做,但很快地我就很清楚记号只会分散注意力;它只是关于我,我的身份,我的发现。而在这样的情况下,真正要紧的事情其实是这个地方的存在。换句话说,如果我带你到像这样的一个地方,你可以感觉的东西就是你自己的感觉。你本身会成为一个分散注意力的事物。甚至,我突然有一个可怕的幻想,成千上万的艺术家来到这里,并在墙上或岩石上画下他们自己艺术世界的画。所以我停止留下任何的痕迹。

我仍然有个疑问,那就是,任何这些地点是如何能够承受我们称之为艺术的东西?我将如何处理这样的情况?我要拍照吗?这真的一点意义都没有。做平面图?画地图?也不怎么必要。把人装在车上拖来这里,呈现给他们看如何?无论如何,真正重要的所有事情会在这类的转化上失去。我曾经一度对一些出版品产生某些兴趣,像史密斯森(Robert Smithson)、海札(Michael Heizer)、德·玛利亚等人,当他们正开始进行大地探索的时

候,但我对大部分"地景艺术"的结果却没有丝毫兴趣,这些只是一些庞大又充满野心的计划,只是在一些沙漠地点使用大量的技术,将之转变成"螺旋纹状防波堤以及精细雕刻的孤山"式的艺术。巨大的素描,实际上,只是制造脏乱罢了。无论如何,这类艺术对我而言是完全武断的,因为自然具有压倒性的美和美学,任何改变它或是转变它的需要都不成立,除非当我们开始讨论自己的身份认同以及我们对支配和掌控的需求。

所有出现在沙漠的记号(线条、痕迹等等)就如同一种签名,会让我们想起透视法的构成。我们已经看过理查·隆的作品,但对于欧义,他却对自己的作品不怎么满意。因为这个动作会与观众的位置相一致,由观众来评断记号或指示方向牌的价值标准。这个动作甚至也会改变世界用一种戏剧的方式呈现以方便观察。这全部都会较倾向于变成客观的注视,而非是一种体验(观看)的视觉。[1]然而,欧文注意到当有事件发生时,他看不到他自己等着要看的东西,也就是说,有一个事实从空间表现手法的编码中被过滤出来,这些编码原本是

[1] 沙漠的魅力并非德·玛利亚所看到的那一种,它也不会是凝视经验的最后的场所,但在某一瞬间它让欧文在他艺术家的漫步中,思考了其他的情况。它既非是自我的终止,也不是大气事件的框架。

透过某些人士所认定的通用法则，例如使用在透视法上的一些法则，可以下达安排、稳定、结构的命令。因此这个世界，一如他所强调的，当有一个事实从空间表现手法的编码中过滤出来，就会从结构中解脱，或者至少从世界在大部分的时间中已经被加以诠释(预见)的表现手法下解脱出来。①

呈现预期之外

欧文并不想带我们来看一个观光地点，他也不会去采集或收集那些可以透过地景画作或摄影文献资料来传递他的感觉的地点、景观和影像。他只是希望构思一件作品，而让我们也能够拥有同样类似的经验。关于出现这个事件的体会，他认为是一种实验，实验期间他会试着感觉和分析所有让他惊奇的事情。为了作品的概念，他需要以某种方式去了解如何超脱那些结构和预料，以便将感官事件在作品中再制造。欧文的分析于是转向了光线的品质、一些稳定的事物，以及在不同位置或身体在特殊光线下运动时对视线形成的配置。

所以，欧文对一件作品的概念是集中在看得见的身体和其四周环境的关系上。如果我们一直是以西方最盛行的透视

① 这个传递给我们的预见，是从我们注视世界的目光而来，或是因为我们所受的教导，或是来自同一文化的洗礼，影响着建构我们目光(看的方式)的影像和表现手法。

欧文:《双钻》,1997—1998 © Blaise Adilon
法国国家当代艺术基金会,存于里昂当代艺术博物馆

图解法来思考和观看这个世界,在他的作品里,我们就看不到我们原本预期看到的东西。某些他的安排会让结构解体成为一件光影的事件。《双钻》(*Double Diamond*)是他在1998年为里昂现代美术馆构思的一件作品,作品里的几何形状、线条和体积都非常清楚明显地存在着,而想同时间将它们定位却又不可能。回想他提到的关于沙漠这个主题,当平坦的部分从地平线底端被抬升起来,或者让远方的事物仿佛很靠近,欧文使结构上的每一个优点(结构上的要素)都发挥作用。为了达到这个目的,他使用了光线(通常是很自然的,而不是特别的)和一张细薄到我们足以看见其网状结构的半透明帷幕。

这些在一个房间里平张着的帷幕,往往不会被看作是一些面或幕,它们就如同一些带有彩色的空间。但无论怎么努力,我们的目光都无法将它们具体化,也不知道如何将它们定出标记。没有任何对焦的可能(甚至,照相机的自动对焦也没办法取得焦点)。我们的目光可以穿过它们,发现一个内在的空间,空间内一些习惯性的定位点(如地板、墙角和天花板)都或多或少已被删除,而成为一片难以限定的光影容积,一个无法以几何学方式测定的空间,这个无限定的空间可随着时间及光线的变化而改变。这时,我们会发现自己是在一个无法辨识的空间—时间中,我们无法透过一个抽象的图解或是本身记忆的唤回,在心理上进行辨识。

四、身体的视觉

无辜的目光以及对自由的质疑

由于对现象很感兴趣,欧文了解到如何改变我们注视和观看的方式。他主要的研究涉及我们的存在、文明化的社会环境以及我们的教育。怎么做可以让我们看到却不知道,就好像是第一次看到一样?我们应该从我们的认知中解脱开来(更精确地讲应该是:试着去解脱开来),以便和世界的交流可以与我们的感官一起展开。这样,我们就不会认为那是带有

欧文:《双钻》,1997—1998 © Blaise Adilon
法国国家当代艺术基金会,
存于里昂当代艺术博物馆

距离的,就如同以客观性注视时,在主体/客体之间会产生的关系那样,与其寻求如何掌控注视下所可以抓住的东西,我们却是和360度把我们围绕的景致在一起。

这个涉及视觉的探讨,在十九世纪的后半段逐渐被发展出来,一些印象主义画派的画家开始研究在世界和他们之间,在交流中,到底发生了什么。为此画家德加(Edgar Degas)的诗人朋友瓦雷里(Paul Valéry)就曾一度为了人、其思想和历史不再是绘画中最明显的主题而哀悼。对瓦雷里而言,这是关于绘画权力意志丧失的一种表现:"风景,摧毁了人这个概念,在短短几年内,将艺术智识的部分缩减为关于材料、阴影颜色的几个争论。脑袋已经变成纯粹的视网膜……",这既是"仔细解剖和透视法的放弃",也是"绘画中,只为了眼睛的消遣放弃思想。欧洲绘画此时已经丢弃了权力意志的一些东西……以及它的自由"。虽以另外一种方式提出,但这也是谈到风景和透视法之间的对立。这一次瓦雷里对于表面上完全受视觉运动吸引,而不再动员思想的绘画,表达了他的困惑。图像不再由草图、一些清楚区别的形状建构,而是集合一些有颜色的笔触来完成。这个对瓦雷里来说等同于自由的丧失,自由就是思想的连贯。但是,观众是不会被动地接受一个刺激,视觉也不可能只简化成只是视神经的转变。因为并不是眼睛在看,而是人,诗人其实也很清楚这点。他的评论表达的

不安,可能来自于对主体/客体区隔消失的焦虑,这个区隔对于作品的建构和靠近去观看的人同样重要。当没有东西可以看时,要怎样来自我定义?① 鉴于绘画,何时我们应该抛弃这种使之具体化的注视而只是单纯来看?

法国现象学家梅洛-庞蒂就对画家在瞬间转化成动作的视觉深感兴趣,一如画家塞尚(Paul Cézanne)所说的"在绘画中思考"。梅洛-庞蒂也让我们了解,视觉是如何从这个咸被认为是权力意志调整器和工具的透视法上分离开来。他写道:"这个空间不再是《折光》(Dioptrique)②所提到的,那个物件之间关系网络的空间,因为会有其他人看到并见证我的观点,而这也不是那个可以将之重建或超越的几何原理空间。这是一个从我开始算起的空间,我就像空间的一个点或是归零的刻度。我不是依照它的外壳来看,我生活在里面,我是整个被包围住。无论如何,世界在我四周,不是在我前面。"这里所提到的"点"、"空间的零度点"并不是指视点或几何系统的中心轴;因为"视觉是在一些事物中间得到和完成"。而现在

① 相对应地,风景并没有被定义或是固定,莫奈说:"对我而言风景并不以风景方式存在,因为观点会依每个时刻改变;它会因四周而存活,因空气、光线,持续不断地变化多端。"
② 《折光》是笛卡儿讨论有关儿何光学的著作,内容特别着重于探讨光的折射和反射的规则。

轮到我们站在画前去感受体验：当没有透视法或是那些几何小方格时，是否就代表说，我们根本无法定位于这个既无显示位置坐标，也没有边缘框架的地景？一些影片、绘画、照片，有时候甚至从德·玛利亚的《闪电平原》、川俣正的《工作进程》、欧文的装置作品，我们都无法将自己置于一个固定的视点上，并以这个视点来稳定住事物和我们自己的关系。

在一个印象派的画作里，结局有时候也可以是即时的。因此，我们处在一个非由肖像学或是形状所定义出的地景，地景随着颜色而开展。由于梅洛-庞蒂，我们可以自问"这些颜色不清楚的低语如何为我们介绍事物、森林、暴风雨，以及最后——这个世界？"相较于在画布上画上各种范围明确的形状，这里这个问题并不涉及颜色这有如魔术师般的价值，而是颜色为我们显现世界的事实：世界是出现在那里，而不是被表现在那里！

在几个作品里我们偶然可以遇见这个事实，例如现今收藏在里昂美术馆，莫奈的《春天》。当我向作品靠近的时候，我可以感受到春天那明亮的白日，树木花草迸发的嫩芽，画面上的鲜明笔触既不是叶子，也不是花朵，更非什么形状，但簇新的颜色却在空气里笑逐颜开。画家表现了塞纳河畔盛开的苹果树，但更想展现的是一种青春茂盛的感觉，在明亮的阳光中对回春的喜悦。这片刻时光非常短暂，但总是令人感动，在展

现一丛丛的花朵或摩擦交错的叶子的同时,仿佛唤起我们已经不再记得的季节交替;就好像我们从没见过新芽(这似乎也让前夜的冬寒麻痹了)。为了呼唤结局,画家以快速度的动作以及几乎完全独立的笔触来面对魔术师般的逼真描绘,虽然形状并不完整,也缺乏细节,即使有一棵几乎位在中间的树木,也无法阻挡我们的视线。不均等的笔触所形成的走样形状,表达了画家所感受到的颤动——那些颜色、光线和树木在那个时刻的颤动。这就是所谓的"这些颜色不清楚的低语"(梅洛-庞蒂语),画中世界是某一特定时刻的世界,当时光线和事物之间彼此所交换的能量。

画家对于短暂时刻的逼真描绘甚感兴趣。同时,我们也会被引导来相信从一个动作到另一个动作、从一个笔触到另一个笔触,它们之间是没有什么前后的关连性,因为看到和出现在现在的瞬间,会让我们忘记了有所谓的开始和结束。与莫奈同时代,画家毕沙罗(Camille Pissarro)对于以这个方式来表现一个短暂的印象,曾经给了几个指示。对他而言,画家应该特别地要在整个画布上作画。在1890年时,他向一位年轻的艺术家这样解释:"作画的时候应该要(……)全部同时地一起画。不可以一部分一部分地做;要同时一起做,把色调放在各个地方,利用笔触的颜色和其明暗变化,同时观察旁边的东西,(……)试着立刻留住它们的感觉。眼睛不应该只专注

在一点上,而要到处看,同时观察颜色在其四周所产生的反射。(……)全部都从正面进行并不断地回去调整,直到完成。"对毕沙罗和莫奈而言,塞尚也一样,影像只存在于如何同时关注整个画面的棘手练习里(相对应的是一个看世界的视觉,而非具体化的注视)。只有在忘记顺序排列规则的瞬间、忘记前后,这个才有可能。将画家和所看事物连结起来的张力,透过各个单元之间的视觉关系而被传递到整个画布表面的张力上。这是时态上的一致,而不是空间上的一致,可以联合各个部分,并且为了画家,也为了我们,"直到完成"(毕沙罗语)。莫奈画笔下的每一笔都充满了视觉的注意力,每一笔都应同时看到(也就是说感受到)白日温柔的天空、透明的空气、流出的植物汁液、摆动的绿草、河流以及地平线,这所有集合在一起就是颜色、运动和颤动。因此,令人动容的春天恩典就在时间上整个呈现出来。

观看和绘制不知名的事物

瓦雷里为这个"眼睛纯粹的消遣"而惋惜,也就是说智识不幸地已经变成多余、不必要的,和智识同时当然还有记忆和文化。然而,我们对作品的视觉(以莫奈、塞尚和其他几个画家的作品为例)并不能说是一种消遣,甚至应被视作是一个人感到从资产阶级社会规范以及结构下的种种限制中,短暂地

解脱开来的一种自由的练习。另一方面,渴望去看,以及去表现世界某一时刻的视觉也需要画家极大的集中力和不懈的努力。

透过画家埃尔斯提(Elstir)的作品,普鲁斯特(Marcel Proust)在长篇作品《追忆似水年华》里就曾表示,这样的练习对于一个深具文化涵养的画家而言,可能有其困难性,但也并非是从一个怪念头而来的。"埃尔斯提为了排除他智识上的所有概念而做的努力,是比他在作画前变得无知、忘了一切,显得更加令人赞赏,因为我们所知道的并不是自己,我们只是拥有一个相当有涵养的智识。"稍后,他写到这个画家"拿掉了事物的名字",也就是说画家并不寻求注视目光范围内可以发现的事物,而只是单纯地看,好像他什么都不知道。我们很清楚,埃尔斯提和莫奈有很多的共同点。当时的人形容:"在1889年的某一天,(莫奈)曾向一位年轻的美国人解释道:他很希望生下来就看不到,然后才突然接获视力的捐赠。这样他就可以即便是不知道眼前事物的身份,仍能布局颜色。"画家希望看到的,不是真实世界中的事物,也不是自己意愿上想看到的事物。他所画出的颜色有时显得非常强烈,在成为一个系统化的图像之前,绘画风景并不是意味着分析特征或是在综合体中萃取(这是稍后在二十世纪时,画家蒙德里安〔Piet Mondrian〕所做的),而是要无预设概念或预设想法。这也

是说以一种以前好像从没有做过的方式作画,忘掉从前对绘画的教导和建议,在作画的同时创造一种方式使所绘之物"继续存在"(普鲁斯特语)。

1920年左右,莫奈以近乎方形的尺寸来描绘他在吉维尼花园的同时,他让所有的坐标,所有对空间、物品辨识的东西都在绘画中消失。他的画笔创造了节奏、顿笔、环笔或是混合笔、点描或其他一些有力的笔触,为我们呈现一个色彩缤纷、几乎没有界限的世界,在这个世界中,我们的感觉首先是身体的,我们的身体会感到整个沉入其中。如果我们想要寻找去看一些事情,我们的目光只会被画笔的笔触、材料的芳香所攫取,而非风景,这里的风景就是光线在某一时刻,颜色的充分发展,因为我们没有办法集中我们的视线,我们的视野正向"世界的漩涡"(塞尚语)展开。

"睁大双眼"

塞顿·史密斯(Seton Smith)说,在摄影的旅程中,她需要花费很大的力气才能保有"睁大双眼"。"睁大双眼"是说在看的途中不思考、不自问,不假设、不让想像转化成影像,不让真实穿上现有形状的外衣,同样地也不加入自己的想法。这个感官和心理上的状态便会与上述的活动一致。抛却对具体化的企图,这些活动会在一种开启的张力中展开。对艺术家

塞顿·史密斯:《悬崖》,1990 摄影　© Seton Smith

而言,困难点不在于可以抓住一些事情(一个行动、一些人等等),而是能在放弃中随时待命。没有企图的视觉不是意谓被动,而是一种不带权力意志、和世界进行沟通的方式。由美国艺术家所使用的"睁大双眼"这个词语,是想要让我们了解"睁大双眼"并不是为了要抓住这个世界,按下一些"快门",这样的精神状态与分析式的眼光是不相符的。而是感觉"被这个地方占据了,相较于这个地区,她让想像力尽可能地延展张开,就像一个盲人"。什么都不看,不让目光建立在一些事情上,而是作为交换地,在视野上就没有任何的限制了。这不仅仅是眼睛,身体也在看。因为视野的扩大,也就不再只局限于

塞顿·史密斯：苏格兰摄影作品 © Seton Smith

面对面的关系。

在众多系列的地景摄影中，1980年她曾于苏格兰完成一个摄影集。她叙说着在这个潮湿的国家（"空气中充满了水气"），她曾经旅行了几个小时又几个小时、几天又几天。这里"对地球的关系大不相同，因为我们可以感觉到地球是圆的，我们会发现自己就像处在一些事情的尽头，而之后就有那极度宽广的海洋，有一种隔离的感觉；那边，我们是真的一丝不挂在自然里"。摄影集里的照片什么也没有形容，里面既没有一些事情，也没有艺术家的身影，我们不常发现人的目光，更多的只是出现在我们面前的世界某一时刻的外貌。我们看见

那些交错的彩色海岸、海滨、海洋和天空；排列整齐的树木、农田、葱绿的小岛和天空；牧场、小树林、山峦、云彩和天空。到处都有风、湿气、没有阴影的明亮光线，景色中每个不同颜色的部分一个向一个铺展，在树林及海滨间跨过或者滑过，如同一艘在浪涛起伏中通过的渔船。

身体的视觉

当梅洛-庞蒂写道："必须使看的人在他所看的世界中不是一个异乡人。"这里哲学家透露出：若是我们相信处于世界之外，这是一种错觉，能感觉到我们是世界的一部分是相当重要的。主体/客体二元论中所产生的距离会产生一种差距，损伤世界和我们自己本身。因此不会重新制造这个距离的作品显得相当重要，它们也不会把我们安排在这种二元的关系里。透过这类作品，我们将可以感受到一种向世界开展的感觉，这正是地景众多诠释的其中一项。举例来说，丁那耶（Marcel Dinahet）的影像作品，可以让我们感到如同进入到这个艺术家所拍摄的世界之中。面对四周的环境，他的感官和心理上的状态告诉他使用一种无具体化式的拍摄方法。丁那耶，无论是将他的录影机挂着或放在某个地方（例如水上或是车子的仪表板上），坚持要独自拍摄当下的事物而不带焦点，一如在名为《菲尼斯泰尔省》(*Les Finistère*)的作品里，这卷于1997

丁那耶:《菲尼斯泰尔省》,1999 录影带静照
法国国家当代艺术基金会收藏

丁那耶:《菲尼斯泰尔省》,1999 录影带静照
法国国家当代艺术基金会收藏

和2000年间完成的四十分钟录影带,包含一组四十八个片段的系列,每个片段的长度从四十到六十秒之间,各有一个短的、黑白镜头间隔。他选择从墙的最高处开始放映影片,而我们从进入到阴暗的房间开始,就加速了交流的经验。

影片中,我们不仅仅在视野中找不到焦点,甚至发现自己就身处其中——在那些元素、空气、雨、海洋或风中,在白天或黑夜里,在鱼贯而行的道路上,甚至在潜水途中,海藻轻轻掠过了我们的头。这些海藻有时会紧紧贴住,并布满整个地面,炫耀它们那半透明的材质颜色,然后滑动,并且起伏摆动着,另一旁通道则为另一种海藻,带着另一种不一样的光泽。随着那些片段的拍摄,丁那耶有时是以放在一处或是手上拿着摄影机的方式拍摄,产生的运动十分不同。当摄影机固定于一处,影像摄取了外面的运动(雨、水的轻微颤动、半夜灯塔所发射的灯光);当摄影机架在例如说挡风玻璃上时,我们就在一条弯弯曲曲的道路上,跟随着车子的行进而前进。在走向海边的路途中,他会将摄影镜头朝向地面,并在行进中拍摄沙子、岩石;当潜入水中时,将摄影机拿在前面,任其转向、潜入、前进、打转、上升,或者让其任意摇晃……。这些常会让我们感到脚踩不到水底而不知所措,也让我们有一种晕船的感觉。而卷入这些运动中的身体正被粗暴地对待,被推挤,被打翻。我们不再有重量。我们的方向感完全失去了可以依靠的坐标。(同时,可见

的空间中也不再有高、有低,透过它的剪辑,影片也不再有始、有终。)这使得我们只有很少的视觉要素可以抵消摄影机的运动,抵消让我们失去稳定的事物,这样同样地也可以透过一个内在的调整,让我们又重新恢复平衡。我们和世界的接触则完全由与这些要素的交流,以及世界中某一时刻的所有事物所组成(包含当我们在挡风玻璃后的时候)。

他的作品不是要表现什么事情。既没有说明,也没有历史。艺术家只是利用偏移(去中心化)对世界的视点,来让我们感受与世界的靠近。此外,他也特别加重在土地、天空和海洋之间的接触区域:诸如一些沿海的地区、岬头(土地的尖端)、港口、三角洲。荧幕上并没有什么线索可以告诉我们片段是在爱尔兰、法国、台湾地区或是葡萄牙拍摄,是在冬天或夏天拍摄。艺术家只是移动,然后拍下他的到来。他所发现的地方有时是在一条道路的分叉口,有时非常靠近潮浪侵蚀过后的岩石后面,有时在夜晚之后,下着雨的路上。这些空间都是会随着运动接触的区域而改变,出现的景象从来不会相同。并会显露元素之间以及元素和我们之间的交流、混合和摩擦,和水、空气(风或是移动时的气流)、沙土、海藻等的摩擦。

他说在潜入海底的同时,摄影机是"随意地拿在一只手上(或者当我快速移动时,就用两只手拿着),但总是保持在延伸

的身体和目光的前方。我可以这么说:这时候的目光是非常的特别,它必须以一种总括的方式来管理我在空间里的姿势,取得方向、深度、压力的标记……当录影机开始拍摄,所有这些参数都会在同一时间被管理"。他同时透过眼光注视,也透过他的身体来引导影像的制成。身体也可以看,包括了从背后、从两边。因此影片也展示了身体的视觉,这个元素成为整体的一部分,而非是一个集中式的注视,在仰赖透视法则的系统里被支配的一切可见事物。这里没有瞄准、透视点、视点,而只有靠近、滑动和接触。透过他的录影作品,影像里或者从影像而来的运动会在我们的身体里产生回响,运动随着视觉而安排,我们就会跟随着这个视觉的布置。我们不是被维持在一种面对面的关系里,显像的过程并没有方向性,一切就像它在我们身上所引起的感官状态。丁那耶解释道:"移动时的快门,我并不去取镜,它们只是关于身体在空间中的关系。在潜入海底的同时,我的整个身体,包括移动和思想,也代表这个空间的一部分。在那里是孤独以及被隔离的,有些地方更是非常难以进入,我们的身体和所有元素间要做好心理准备,'能完全意识到自己的飘浮力、体积、呼吸、脆弱程度'再加上尽可能成为这个空间、这个时刻一部分的意志。有好几次我会任凭水的运动将自己带走,我让出许多的空间给对录影机的摄影会产生影响的各要素。我越来越不觉得自己在摄影,

录影机更是代表目光、思想、身体在空间情境中的延伸。"

"事物当中"

对于一些在现地创作的现代艺术作品的经验,有时候就是感觉置身"事物当中"(梅洛-庞蒂语)(欧文则认为是"所有事物当中"),我们对世上一些作品的经验则可与好几个地景的诠释相一致。经验不是均一或永久的,它会因为人以及时刻的不同而有所改变。在阿克马城,川俣正的《工作进程》,其作品的经验就会依每日时刻的不同或我们心理状况的不同而有所改变,所有其他在现地创作的作品也都一样。我曾经在两个不同的季节去看这个作品,我的记忆仍然保有对地景回响所产生的不同程度的强度。每个强度都会吻合属于我的,那一时刻的心理和感官状态;每一个不但是从我的感官而来,也是从这个世界,这个共同的时刻而来。整体如此建立,有点像马赛克镶嵌画,令人印象深刻,让眼睛的注意力会固定在这样或那样的事情上,甚至也会造成一种没有目的的视觉。在我的视线里有地景,因为欣赏如此的视点,就将之构建成影像(也就是说,它通常会回到现实中一个已经知道的影像里);也有我的身体"深入这个世界、这个地方加以支配"(梅洛-庞蒂语),有我的皮肤反映七月太阳的热度,十二月雨的湿冷;以及偶然发生在我身上关于地景的开展。

这个偶发的事件,之前我们已经谈过,并不吻合像西美尔或是大部分艺术史学家对地景的定义,而是和"感官的世界"一致,根据德国神经和精神科医师史特劳斯(Erwin Straus)的说法,并与"认知的世界"(目光所看的世界)有所不同,一如地景与地理是不同的。对史特劳斯而言,地景仍然是一个未知数(并没有已经呈现过),它并没有整合于某个语言的法则中,并将之置于一个独立于时间和四周环境条件的系统里。既不稳定也不持久,它并非已经成立。因此"为了到达地景,"他于1935年写道:"我们应该尽可能牺牲时间、空间以及客观上的定义,但是这个牺牲没有达到的只是目标,而在相同的范围内它影响了我们自己。在地景中我们停止存在于过去的生命,也就是说那些客观具体化的生命。我们没有关于地景的记忆,我们也没有在地景中的记忆。我们只是在白日中,张大双眼做着梦,我们只是避开了客观的世界,以及我们自己。只是去感觉。"在地景中"我们失去了我们的道路;就像人类一样,我们感到'迷失'。'迷失的人'因此有一个富有隐喻的含义:他离开了社会空间系统性支配的环境;社会学上的讲法就是,在社会上他不再拥有位置"。在风景中我们无法依据地图来确认位置,我们也无法为自己导向(甚至也没有这样想过)。我们不再位于结构上、方格中以及透视法则里。特别是,这个经验让我们"迷失"而不再成为人,也就是说,迷失所有让我们

成为人类的条件,所有决定我们的事情,没有意外,只是被遗忘。因此这个感官和心理状态的特性就是中断了人类关于工作、性别、思想的所有决定,中断人类之所以异于动物、植物和其他事物的所有特性,也中断所有我们和其他善于语言的个体所共同分享的事物:诸如一个智慧、一段历史、一个记忆。我们感到自己是四周世界的一部分,没有任何的限制。

这非常短暂的时刻总是出其不意地偶然发生,对史特劳斯而言,"地景只会如同一个恼人的事件般出现,有一点点像(当搭火车旅行时)一场临时的倾盆大雨让火车误点,无法准时到达而错失了另一班衔接的交通工具"。地景扰乱了正常的运转,因此无法与目标时间和火车时刻表相一致。史特劳斯以论战的方式如此将地景介绍出来,并坚持它对我们的力量、权力意志(瓦雷里语)、秩序(组织计划的继续进行)有不可制服的特性。史特劳斯利用倾盆大雨的影像也并不是毫无意义的:这是一个我们会参与的大气事件。因为即使我们处在一个可以避雨的环境,我们也必须加入其中,大雨的回响会充斥在我们身上,并将我们紧紧环绕,一方面透过它的声音,一方面也是因为那突然的纷乱以及整个的大气氛围(土地和天空完全混在一起)。湿气穿过我们也渗透进来。大雨的风景唤起一种突然的涌入,短时间内把我们和我们的意志完全淹没。因此,在世界的某一刻中,我们"感受到世界"。

王德瑜:《31号作品》,自1999年起,在竹围工作室ⓒ王德瑜与竹围工作室

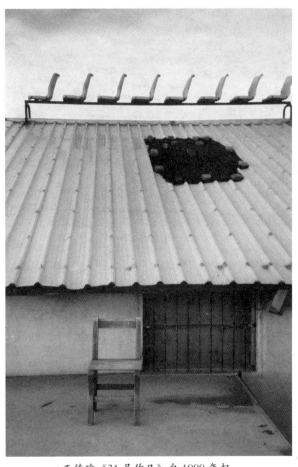

王德瑜:《31号作品》,自1999年起,
在竹围工作室©王德瑜与竹围工作室

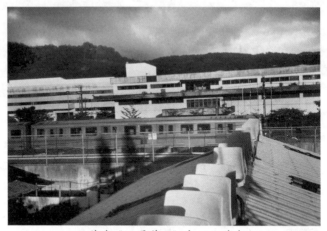

王德瑜:《31号作品》,自1999年起,
在竹围工作室©王德瑜与竹围工作室

360度

位于台北近郊的竹围工作室,台湾艺术家王德瑜的《31号作品》使得从地方到风景的通路得以产生,这也让她得以重新开始与当地的关系。艺术家收集了一排蓝色的塑胶椅子,并将它们固定在一个老农舍的屋脊上,三组八个一列,整齐地面对同一个方向。作品完成于1999年,从那时起,座椅就一直立在那里,等着我们。先爬上老农舍墙壁旁边摆置的货柜,再经由一张椅子,然后我们的脚就可以爬上那倾斜的屋顶,到达座位,并可以随意选择位置坐下。过程既不困

难也不轻松,要到达座位需要一点点的小心和平衡感。一旦坐下,椅子将身体稳固,我们也会重新找到自己的平衡感。接着我们会发现淡水河口,河本身和对面的观音山。台北、竹围在我们的左手边,淡水河口则在右侧。这里并不特别,也不是会出现在地图上的一个景点,更非在山的顶端,但至少在这里,我们可以好好欣赏视野。有一点点令人吃惊,就好像不经意中把它遗忘了一样,一些人会觉得好像重新发现了河流。他们会再一次发现由水的视野和它的运动所激起的情感、对时间流逝的感觉、天空的颜色、风的路径。在那里我们可以环视现今四周所有的事物:葱绿的树林、土地的构成和人类使用各式各样不同尺码、模型、方针所建造的东西。每问隔一段时间,我们也会听到电车在我们背后通过的声响,于是我们对当地的关系更形扩大,也给了王德瑜的作品最大的力量。在我们对眼前的视线深感兴趣的同时,我们可能还没了解到我们所坐的位置后面就是捷运路线,屋顶的位置不但与淡水河,也与捷运线相互垂直。装置在这个屋顶上的幽默已经相当明显,进入的方法又强化了它,这些回收的椅子也让我们好像又回到公共空间,以及公共交通工具上。而从这时候起,地景更加完整,并更具深度。它不仅仅是我们眼前的,也包含所有360度环绕在我们四周的事物;它不仅由可见的事物所构成,也由声音和一些无形事物

所组成;它不仅仅只是现在时,也包括前面和后面(我们搭车或是开车直到这里);它不仅仅与我们的视点相联系,也与捷运车厢窗户看出的视线相连。因为这个作品,与地景的靠近可以不透过人工,不透过取景而得以完成。

第四章 体　　验

在这最后一个章节里,风景的分析会随着现地创作的作品体验展开。我在这里特别想要呈现的是:和世界经由体验而建立起来的联系,如何可以被视为地景计划过程中的一个阶段。而这个经验的给予和地景计划的含义则需要加以说明。观众感觉沉浸在世界中的经验并不是和世界分开的时刻,即使不透过语言,而是由那些感官带领,但在我们身上的重要性一点都不会减少。它透过身体的记忆,经由转化为文字前的思考进程,再利用一些间接的途径方式,影响着我们日常生活的行动。因此,就这个研究而言,问题不再与地景的表现手法有关(这是"艺术家的风景/地景"),而是与面对环境时认真而又感觉敏锐的考量有关。当地景经验随着计划的制作继续进行,它会采取一个新的措施来让自己整合进具体的创

作中。至于地景的计划则可说是一种可以上前同我们四周环境(自然以及人类所做的建设和规划等)对话的方式,并留心着感觉和现实。它可以预测个人和集体的行动,让权力意志无法达到世界的摧毁。艺术家以及现地创作计划的构思者在他们参与地景具体制作的同时,也对于地景重新产生了解。理想是他们可以结合建筑师、都市规划师、风景画家、工程师、居民、官方(从国家到乡镇地方)、社团、协会和个人,以及每个人的意见,并相互分享、相互传递。如果我们想要一个艺术计划可以改变每日的生活,或是以地景为前提来影响每日的生活,增进对每日生活的了解,则更应结合我们的五种感官、记忆、一些元素的象征性特色或是当地、当时、当刻所有的社会经济条件。因此,这样的一个行动也要求开启自己与世界以及所有其他的关系,而同时伴随的,我再一次重复,会是权力意志影响力的逐渐消退。

地景计划

王德瑜装置在竹围工作室屋顶上的《31号作品》,让我们发现了另一个不一样的地景。由淡水河和光线所带来的情感,让我们有相当不同的感受。一方面,我们是敞开迎接四周的世界;爬上屋顶,我们等于离开了在土地上的日常活动以及来来去去的节奏。另一方面,这个情感可以带领我们去思考

我们和地景的关系,因此这个地景可以说是我们行动的结果,而不仅仅只是一个被看到的景观。①带着艺术家自己特殊的幽默感,当我们真的沉浸在这个世界中时,这个作品的经验(一如欧文的作品)将感觉、意识和情感整个结合在一起。

我对这个作品和它四周环境的经验起始于和竹围工作室的一个计划,这个计划以竹围这个地区和当地的居民为主要的对象。我最初向竹围工作室负责人——萧丽虹所提的展览构想,强调身体的感官经验,以便更靠近当地的居民,特别是淡水河沿岸的居民(现今的淡水河岸位于捷运轨道的另一边,一方面似乎通行上更加方便,但仅止限于捷运,想要到河边,却相对显得不便)。我们邀请六位艺术家:丁那耶、法比恩·乐哈(Fabien Lerat)、林怡年、铃木昭男(Akio Suzuki)、王德瑜和吴玛悧,参考当地自然元素来构思作品。当我们的感官对世界与我们之间展开的互动产生回响,这不但会改变我们的呼吸,也会改变我们的视觉以及平衡感。即使我们的意识尚未介入、尚未领略偶然在我们身上发生的事件,身体的记忆也会先行开启交流。展览命名为《淡水河风光·城市与河流的相会》,是希望参观者和竹围当地居民的感官经验可以在思量

① 这个地景当然绝对不会单独而成,它是策划这个让人想要爬上屋顶的展览的重要意义。若是我们自己,我们一定不会花费时间来设想那些可以让经验开展的可能性,也不会去思考其可以带给我们每日生活的影响。

地景时(从复杂多样的诠释中),成为那一时刻的创建者。而这里,这个小城镇,旧时的渔港,从 1990 年开始开发,随着大台北都市发展的影响,整个改变了人口的密度。河岸边,近期盖的十几楼层高建筑栉比鳞次地出现,而新移入居民则和当地的历史、景观有着极其细微的联系。他们大部分在台北市区工作,以大众运输工具往返,他们没有时间、欲望或者也没有精力来想他们在当地存在的理由、彼此可能的交流以及他们在社区中的位置。

倾听声音

受邀的六位艺术家之一,铃木昭男在竹围的不同地点上画下他命名为《点音脚踏》(*oto-date-steps*)的印记。印记指示听音的点,它是由一个没有封闭的圈圈所构成,圈圈内有两只耳朵,绘制成脚的形状,以便邀请人们把双脚放在上面进行倾听。Oto 在日文中意指"声音",date 是茶道的简称,指一个在户外茶会典礼上举行的品茶仪式。铃木昭男在竹围选定了一些听音点,希望可以让我们听到河流和它的环境,以及当地的一些特点,也或许一部分

铃木昭男,《点音脚踏》

的历史。

关于 oto-date 应该会是很有趣的点,它不但重视回声的协调,也最好有一个极其明了的"历史灵魂",一如在古老城市和制造/工业区域可以被发现的历史灵魂。在竹围,我曾把一个印记置于一个古老和几乎荒废的地方,四周围绕高高耸立的大厦。这个地方的氛围让我可以穿过时间和空间,把自己调整到最初声景的频率。跟随自己的直觉寻找适合的点,使我产生有如青春时代年轻嬉闹的玩兴。在把 oto-date 放置在这个小城不同地点的同时,我提议了这个"转换的空间"。非常希望这些空间可以刺激经验它们的人的创造力——而同样的我也可以从中学习到其他人是如何察觉到这些关联。①

铃木昭男所发展出来的"转换的空间"概念,指出每个人其实都可以拥有自己独特的经验,同样的,每个"听音点"也有它自己的特色。声音和个人经验会转变这些点,而且,每个地点不但有它自己的历史,也会透过时间加以转化。因此每个

① 2003 年 5 月铃木昭男与作者往米的一封书信中提及,由艺术家的助理 Noriko Masuyama 翻译成英文。

印记都会促进对当地时间和空间的关系,更可超越在可见和已存的实体物之上。铃木昭男曾经在这里与这个城市、城市居民、道路、河岸相遇,他很直觉地、没有预设立场地测定出这些收集远、近声音,以及现在和过去声音的听音点。日本人惯以"时间滑行"这个词语来形容一个时空旅行:就是当我们从属于某一时空的一点移动到另一时空中的一点。而某一些"听音点"正可提供这个经验。只要人们说着十几年来都没有让这个城市面貌改变的同一种语言,而代代相传的工具仍然被使用,就足够让地点的特色有一种特殊的时间上的深度。诚如艺术家所说的,这些地点会诉说一些故事。"在竹围,我曾把一个印记置于一个古老和几乎荒废的地方,四周围绕高高耸立的大厦。这个地方的氛围让我可以穿过时间和空间,把自己调整到最初声景的频率。"铃木昭男的关怀并不是怀旧的,因为他同样也选择靠近车站的位置、在停车场里、在人声鼎沸的街道上、在农田中、在河岸旁等等。

铃木昭男说道:"在竹围,我曾把其中的一个印记画在一个货柜的上面,在那里,倾听者无论是耳朵或者眼睛都会聚焦在同一个方向上——越过淡水河,朝向竹林,山就在你的面前。有时候捷运电车的呼啸声会打断倾听的过程,但听者的耳朵可以很快地再次集中于声音的静音状态。站在货柜上的人正在做什么,也常常激起过路人的好奇心。"在这个货柜上

昌男:《在竹围的点音脚踏》,　　　　铃木昭男:《在竹围的点音脚踏》,2002
Courtesy the artist Photo:　　　　Courtesy the artist Photo: Marcel Dinahet
Lu Guo Jie-ne

(同样也是前往王德瑜《31号作品》的第一个平台),我们会在自己身旁听到竹子极轻微的飒飒声,同时间,我们也正注视着(或看着)淡水河和观音山。我们可以听任自己在这个安静的关系中,一直到捷运在我们背后通过。有一种节奏会传递到我们身上,空间—时间于是变得完全,于是我们心理和感官的状态开始发生改变,经由捷运通过轨迹的牵引,然后再一次听见竹子摇动的轻微声响。这里的对比是有意义的,并敞开我们去面向世界,一如王德瑜的作品为我们带来的感受。

铃木昭男:《在巴黎的点音脚踏》,2004
Courtesy the artist Photo: L. Lecat, Paris

而同样地,因为我们会让我们的身体回忆由不同"听音点"所造成的印象,在不同的声音和存在体中,我们感到一种对世界的扩大感。而这个多样性聚集在我们的记忆里也变成一种令人震惊的多样经验。每一个听音点会让我们更靠近这个城市、它的居民以及它的历史,是以一种深刻又亲密的方式来让我们了解。那些最无形、会气味一般挥发、与现在时刻最紧密相连的元素,也可建构一个与物质世界同样重要的景色。此外,这个了解体认、开启一种属于没有阶级、价值、品味判断的地景关系,其中每件事物、建设、基础建构、每个人和每个自然元素都共同生活在一起。

倾听和听到

白色的印记只是利用一个模板单纯地画在地面上。我们可以很容易看到,或者刚好相反,而印记旁并没有挂牌显示作者名称或是说明想要表达的概念。图像很单纯,没有任何指示,有一点像是个游戏一般:"我不确定公众的接受度,且担心是否人们愿意停留在此并尝试这个经验。无论如何,理想的情况下,我的目的是想要让人们以开放的心胸和'没有成见的耳朵'倾听,进而净化他们的听觉。"向声音展开自己,将所有分析、批判自思想中移开,这听起来就像是莫奈的渴望一样——渴望在不知道事物名字的情况下绘画。相较于视觉,

利用听觉来接近世界至少在主体/客体(观众/作品)的分隔中,它无法被置于一个固定点,关于这点两者便有所不同。首先我们是没有办法掌控或抓紧听到的声音,而这也并不是暗示着我们一定会有一个开放的态度。就像在语言上所指的,倾听不代表听到;一如注视并非看见。依据音乐家榭耳弗(Pierre Schaeffer)的理论,我们应该分辨几个行为:倾听、耳闻、听到、以及了解等行为。倾听意指转向声音的注意力,而这个注意力会引导思想朝向一些明确的事情上,最后或欣赏,或认出,或者分辨出不同;耳闻是利用耳朵来感受;"听到就是伸出到有目的(声音)产生的地方";而"了解就是拿起来放在自己身上"(榭耳弗语)。铃木昭男的路线显示了这些根本的差异性。在六〇年代的时候,艺术家对声音和偶然性感到兴趣(在福鲁克萨斯〔Fluxus〕运动时,他也和好几位艺术家共同合作,例如对日本文化甚感兴趣的凯吉〔John Cage〕)。他的作品,首先在听力上,接着是听觉逐渐发展起来。

音乐学家藤岛丰(Fujishima Yutaka)指出铃木昭男的艺术家志业可分作两个时期;在第一个时期,他的行动在声音的起源里扮演一个重要的角色,艺术家非常致力于起因(他的行动)和影响(声音)之间的关系。而在1988年时,艺术家有了一个决定性的转变。在十八个月里,他利用太阳晒干的砖块在《阳光场域》(*Space in the sun*)里建造了一个U字型的空

铃木昭男:《阳光场域》,1988　日本京都

铃木昭男:《阳光场域》,1988

间,其目的一方面是帮助视觉的开展,一方面则有利于声音的流通。他的意图则是希望能在秋分之日倾听太阳的升起和降落。关于作品方向和位置的选择:《阳光场域》在京都近郊,位于穿过网野(Amino)地区的子午线上。这一天,坐在砖块所画出的位置,艺术家一开始是什么也没有感受到。在完全集中于倾听的同时,他却什么也没有听到。"将自然的声音转变成话语。我听着也思索着。'这是什么鸟的叫声?''那是风在树上的沙沙声',等等。将声音转变为话语是一种思想的混淆;它缺乏专注。就像我们不需要看内在的纤理去评断一件由炭歌(Tango)绉纹织物做成的白色衣服。因此同样地,我发现我不需要去倾听任何事情。"藤岛丰继续解释道:"在倾听

的认识过程中,必须要将三个要素加以分辨:声音所引起的注意力,注意力的维持和声音的理解这三者。为了加速一个真正的感受,铃木昭男就必须对于他所没有放诸注意力的事物有强烈的接受力。"

铃木昭男的状态是不再倾听,以便能够听到,这是就没有注意力的听这方面的意义来说,即在榭耳弗的四个等级中加上第五个:"没有目的的听"这方面。铃木昭男唤起一种自由:"不去考虑倾听的方法可否用言语来解释,只是为了让我们的呼吸与自然相契合,诚挚地将自己委托给各种感官的领域。这不是再装填一些东西到自己里面,而是要将自我从愚蠢中解放开来的行动。"解放涉及语言,如同结构和感受的方法可让实质/形状的关系享有优先特权。对于现象和感官的兴趣会导引我们超越这个辩证法,铃木昭男所提的炭歌所做成的半透明织物也会让人想起欧文在一些空间中所使用的帷幕。欧文的帷幕曾改变了我们对自己的感觉,就在我们无法集中视线在不管是什么东西上时,产生了一种不再有外框的印象。

所有竹围工作室的成员、竹围艺术节的工作者都希望当地居民可以透过这些印记来倾听(甚至听到),并与他们的环境开启一个新的关系。在那些站在印记上的人身上到底发生了什么事?无疑地,他们会以非常多样的方式来谈他们的感

受。于此我们会重新发现风景的多样性、了解方式的多样性、各式各样的叙说或是各种转换情感的方法。①

"竹围发生的事情对我而言,仍然历历在目。我曾经以背对背的方式放置了两个印记,在我原始构想中这是一个新手法,觉得十分好玩。其中一个印记是正对着淡水河,另一个则是面向着山。当我站在一个印记上,背靠着站在另一印记上的人时,我的心突然从最初概念那充满理智的死板中解放开来,我可以很简单地和自然一起成为一体。"两个人中无论是谁都可以自本身的警戒中解放,放松并听,但这不是倾听,也不会留意任何可能危险的声音起源(特别是来自他的背后)。此外这双重印记也产生分享的喜悦,如同是另一个形式的回音和扩大。"当我们独自站立在印记上时:集中感也许有点太大,会让我们想起禅。若是两个,则会让人想起'人'这个汉字:我们总会转向一个人,我们会互相帮助。如同是两个一起的人:当我们在一起时,所看的事情也显得不同。"②之前我曾提起必须要从复杂多样的诠释中来构思地景,这无疑可以让世界不被具体化,也不让我们从自身之外来思想这个世界,并

① 概念从来无法单独生存下来,多样性是地球的法则,这个多样性的概念,之前也透过《点音脚踏车》作品的经验提过。

② 2004年3月,与卡特琳·古特的一次交谈纪录。纪录由 Aki Ito 翻译成英文。当时透过 Zadkine 美术馆的邀请,这双份印记也在巴黎再次出现。

吴玛悧:《淡水河风光·城市与河流的交会》,
2002　竹围工作室提供

且不让我们在它之外。

作品的过程如同对世界的态度和行动

《淡水河风光·城市与河流的交会》艺术节中展览的作品,已向竹围当地的居民展现或尝试让他们听到那些看不到或者是不再看到的事物,它让他们跨越铁道,前往河岸边,那里正是竹围工作室的所在,也是一部分作品的地点。为了去看和听,他们靠近淡水河,并爬上屋顶,在王德瑜《31号作品》的椅子上坐下,他们可以停下来环顾四周,并与同样在那里的

吴玛悧:《淡水河风光·城市与河流的交会》，
2002　竹围工作室提供

参观者、居民、艺术节工作人员交谈。①对于游戏的模式，甚或是出人意表的，观众如同被带到将他们围绕的世界里，经由改变与四周熟悉的关系，来重新发现他们自己的环境。这不单单只是视点的改变，也是感官和意识的开启。对此我们也无需导出结论说，艺术可以帮助我们活得更好，或者让我们获得新的观看方式。当与作品的相遇改变了我们时，事件就停驻

① 某些作品正是以交谈为取向，例如林怡年的作品，内容包含一个对当地的拜访，并附带一些真实或想像出来的解说。

在我们的经验里,这是交流,是呼吸。然后,如果艺术计划企图以具体的行动来回应一个地景的思索,在面对世界的态度上,它应该让我们听到那些感官上的回响,以及它们潜在的暗喻。而策划人则可以帮助每个人协调出一段思考时间,感受某些事情时,不一定被导向到对他本身活动或日常行为的再思考上。因此我们会需要一个通道,而一段倾听其他人和自己的时间也同样重要。

与某些作品的相遇有时候会从制作就开始,因为作品就是那些过程,如同川俣正的作品《工作进程》。同样的方式,在为淡水河建造一艘以太阳能发电的船的计划中,艺术家吴玛悧集结了一些人,无论是以概念支援或是经援、实际制作的方式,大家共同参与这个计划的实现。"河流需要船,"她写道,"就像船需要河流……当我们观赏淡水河的旧照片时,我们总是看到帆船,而这些帆船在今日已经很难再看见了。我希望可以为河流带回这样的影像,也希望透过它,可以让河流更活泼,让更多人接近河。同样地我也相信,透过船只和人们的参与,河的景观将被改变。我希望能建造一艘替代能源的动力船。这个行动本身就是一个示范,也是对淡水河境况的声明,并以一种不一样的方法来和自然共存。所以,这个造船计划的理由之一,就是提出人和环境的问题,同时也涉及'公共艺术'的问题,我希望呈现一个不一样的公共艺术。在我发展这

吴玛悧:《淡水河风光·城市与河流的交会》,
2002 竹围工作室提供

吴玛悧:《淡水河风光·城市与河流的交会》,2002　竹围工作室提供

个想法时,八里河岸已在修整,许多人因此对参与这个想法很有兴趣。"①

为了构思、建造、让船只可以下水航行,她和一组工作团队协力合作:"我和不同专业的人一起工作:造船技师、设计师(从大学、基金会到私人企业等)共同设计这艘船。"包括台湾大学造船系的学生、大舟造船厂负责人以及联合船舶设计发展中心的设计师等。正因为造船厂的协助,"我可以进行在河流上的试验,以及更了解船舶制造的实际面。工厂就在隔壁,而透过接触,他们现在也非常积极地投身于环境和社区的问题上。"她同样也与其他的邻居保持联系,诸如附近的一些艺

① 2004年1月艺术家吴玛悧与作者的一封信中提及。

术家、竹围工作室①、台北艺术大学的学生、建筑师(例如黄瑞茂老师)、淡江大学的学生、环保人士、十三行博物馆以及其他人。

也由于造船计划,我们开始了解造船工业其实原是我们重要的文化产业之一,它不应该因为河岸的更新发展而受危及……我希望凸显造船产业和海岸政策等相关问题,特别因为台湾是一个岛,四周环绕海洋。过去几年来,我的作品全都与水、河流和海洋有关。一方面,因为我住在河流旁,河流对我而言一直是很重要的主题;另一方面,台湾是一个岛,海洋是如此的重要。我总是在想,海对人们产生什么影响。移民的、流浪的、无中心的或是不断在改变中心、多样性,这些词语都在形容一个不断受水流移动影响的岛的形态。然而,我们(台湾岛上的居民)却与典型狭窄、仇外、隔离和不安全感的岛民特性又不太一样。为什么?我试着想要从这个河流、这个海洋找出可能的答案。②

① 2002年竹围工作室主办竹围环境艺术节时,船只曾首度出现在淡水河上。
② 2004年4月艺术家吴玛悧与作者的一封信中提及。

这个计划是网络的联结，也是一个过程。它将对此地景的各种不同的认知编织起来。对吴玛悧而言，地景是包含在"影响我的生活的那些可见和不可见的元素"中。因此，我们可以了解地景的概念能展现在不依赖艺术或文化史的各个领域上，并在各种诠释之间，展现对连接关节的需求。这些诠释主要是涉及它的表现手法（从艺术作品到风景明信片），它的规划或是它的维护，以及我们可以感受到的情感。诠释和这些定义彼此交互影响，其中的任何忽视都会让我们与世界的关系陷入危险之中。

我们知道，工业和都市的发展使环境的平衡陷入危险境地，即使最小的介入也会引起或多或少深刻及明显的意外，将之打乱。同样地，我们也受我们生活环境，当然，还有我们自己行动效果的影响。扰乱有不同的程度，而有时候，它也不再与程度有关，而是一个门槛，或是一种动摇根本的扰乱：我们想到所有从生命中（人类的生命，动物、植物的生命）被排除的东西，我们想到战争、放射线污染等。对于地景的兴趣，一如吴玛悧所做的，也涉及我们存在的方式，及思考这些扰乱程度和摇动的模式，因为它们显示出世界被摧毁的过程，而我们是其中的一份子。换句话说，我们是不会被宽容的（就呼吸和食物而言，现在我们就已经遭受了污染所带来的痛苦）。吴玛悧和她的一些计划展现出面对世界和人类时，她的态度和行动。

这也是为什么她的作品不会只是一个物件。造船的过程,无论就材料取得或是功能开发上,都是集体的成果,此外,就文化推动上,它也提供了催化的效应、新的制作方法或地理学上的背景(台湾是一个岛),以及呈现经济发展状况和人类历史上的一刻(从地方到世界)。

结论:思考风景整体

我们已经了解在欧洲,相较于现实,以带有距离的风景画作来欣赏自然,这样的地景定义占了很大的优势,而这与创作的某一特定时刻却是彼此对立的。同样,我们也已经提过,地景不可以仅仅被诠释为:一种观看的方式,利用艺术改变自然或是地方使之成为地景,就像是一幅风景画作或是一个表现手法。史特劳斯曾将地景(如同是透过感觉与世界产生的关系)与突然落下的骤雨比较,透过这场骤雨,我们感到自己是世界的一部分。骤雨与陆上龙卷风不同。如果我们得以从各种系统、方位以及个体小世界的圈圈中解放出来,如果我们"迷失"了,这可并不意味我们就在危险中(除非是精神分裂症患者)。铃木昭男对地点和历史很感兴趣,他认为这些会让我们听到一些东西。这里,艺术家没有表达任何的价值判断,相

较于其他的元素(自然的、机械的、人的……)也不绝对只强调声音,无疑地他也不会去寻找会阻碍向世界开启的因素,他也不会将他的印记放置在会有危险产生的地方。南非的莫佛肯出发寻找产生种族大屠杀的地点,他思忖着这些拍摄下来的景色是否会向那些历经种族政策的同胞叙说一些事情,或者是让他们从中学习到一些事情,他提出"地景的再思考",视之为我们这个时代一件极为迫切的事情。这不是为了产生一个新的定义,而是要知道、不要忘了历史、这里和现在,那些我们走过的地方,也向我们询问与世界以及其他人的交流中所发生的事情。"在地景可以确定我们身份特征以及全球化挑战土地重要性的范围下,我们应该重新再了解地景的意涵,从政治、地理或是情感上。"

如果,风景就是存在于世界的方式和状态,今日若要去了解这样定义下的风景,我们就必须思量我们在不同的时刻中所有可能的存在方式,尽可能去了解我们的身体是如何成为环境的一部分,交流又是如何在环境和我们之间开启,如何可以让我们张大眼睛观看环境以及它的结构。而当和一件作品相遇时,这些都应先发生。从那里我们可能会自问关于自己的行为举止和生活模式,我们可以以另一种方式构思我们每日的行动,以及我们对于生活环境、社会结构的回应方法。因此,对风景感到兴趣,是一个为了世界的计划。

图书在版编目(CIP)数据

重返风景:第2版/(法)卡特琳·古特著;黄金菊译.
--上海:华东师范大学出版社,2020
("轻与重"文丛)
ISBN 978-7-5760-0194-5

Ⅰ.①重… Ⅱ.①卡…②黄… Ⅲ.①艺术评论—世界—现代
Ⅳ.①J051

中国版本图书馆CIP数据核字(2020)第041587号

华东师范大学出版社六点分社
企划人 倪为国

Représentations et expériences du paysage
Copyright © Catherine Grout
Chinese language copyright © 2009 Yuan-Liou Publishing Co., Ltd.
ALL RIGHTS RESERVED.
上海市版权局著作权合同登记 图字:09-2012-275号

"轻与重"文丛
重返风景:当代艺术的地景再现(第2版)

著　　者　(法)卡特琳·古特
译　　者　黄金菊
责任编辑　高建红
特约审读　曹伟嘉　卢育贞
责任校对　施美均
封面设计　姚　荣

出版发行　华东师范大学出版社
社　　址　上海市中山北路3663号　邮编　200062
网　　址　www.ecnupress.com.cn
电　　话　021-60821666　行政传真　021-62572105
客服电话　021-62865537
门市(邮购)电话　021-62869887
地　　址　上海市中山北路3663号华东师范大学校内先锋路口
网　　店　http://hdsdcbs.tmall.com

印刷者　上海盛隆印务有限公司
开　　本　787×1092　1/32
印　　张　6.25
字　　数　77千字
版　　次　2020年6月第2版
印　　次　2020年6月第1次
书　　号　ISBN 978-7-5760-0194-5
定　　价　48.00元

出版人　王　焰

(如发现本版图书有印订质量问题,请寄回本社客服中心调换或电话021-62865537联系)